KB161920

16편의 보태니컬 아트 창작 이야기

보태니컬 아트로 친해지는 우리 동네 꽃

보태니컬 아트로 친해지는 우리 동네 꽃

초판인쇄 2019년 7월 12일
초판발행 2019년 7월 12일

지은이 정경숙
펴낸이 채종준
기획 · 편집 유나
디자인 홍은표
마케팅 문선영

펴낸곳 한국학술정보(주)
주 소 경기도 파주시 회동길 230(문발동)
전 화 031-908-3181(대표)
팩 스 031-908-3189
홈페이지 http://ebook.kstudy.com
E-mail 출판사업부 publish@kstudy.com
등 록 제일산-115호(2000. 6. 19)

ISBN 978-89-268-8877-3 13650

BOTANICAL ART

16편의 보태니컬 아트 창작 이야기

보태니컬 아트로
친해지는
우리 동네 꽃

정경숙 지음

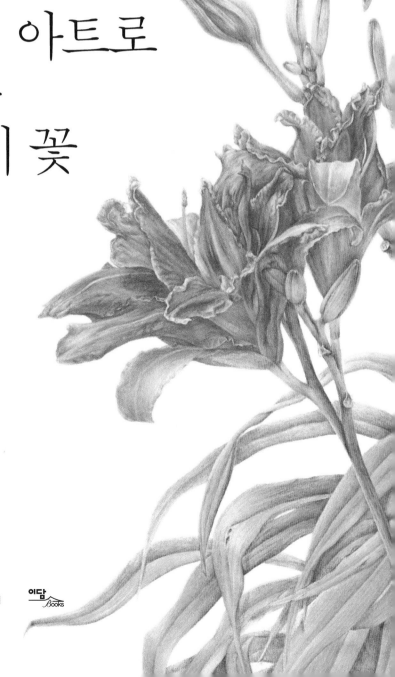

이담 Books

intro
시작하는 글

나의 이야기

2012년, 회사에 다니다가 1년 휴직을 하던 때, 그림을 배우고 싶었던 어릴 적 꿈이 생각나서 문화센터의 문을 두드렸다. 난생처음 사설 기관에서 배우기 시작한 그림은 연필로 그리는 풍경 스케치였다. 그러다 두 달 정도 되었을 무렵 같은 강의실 옆자리에 앉은 분이 그리고 있던 색연필 꽃 그림을 보고 첫눈에 반해버렸다.

그렇게 보태니컬 아트를 시작했다. 그러나 문화센터에서 배우던 보태니컬 아트는 6개월 정도로 아쉽게 마무리하게 되었고 나는 다시 회사로 복귀했다. 이때 시작한 보태니컬 아트를 지금까지 쉼 없이 했더라면 얼마나 좋았을까 하는 생각을 지금도 가끔 한다. 미리 말하자면 본격적으로 다시 식물 그림을 그리게 된 것은 회사를 퇴직하고 난 이후다.

그 후 6개월 동안 맛본 그 즐거움은 가슴 깊은 곳에 있던 미술에 대한 열정을 끄집어냈다. 회사를 다니고 있었지만 서울디지털대학교 회화과에 편입했고 2년간 학업과 일을 병행했다.

그렇지만 졸업 후 다시 일에 몰두하면서 극심한 원형탈모를 겪게 되었고 2016년 퇴직을 할 즈음에는 탈모증이 심해져서 가발을 쓰고 다녀야 했다. 치료를 위해 퇴직을 했지만 별다른 효과를 보지 못한 나는 결국 치

료를 포기하고 좋아하는 일을 하기로 했다.

　나는 2017년 봄부터 보태니컬 아트 전문가과정을 수강하면서 본격적으로 다시 식물 그림을 그리기 시작했다. 신기하게도 (아니 운명이었을지도 모르겠다) 그림에 몰두하면서 원형탈모는 완전히 회복되었고 그해 여름에는 가발을 벗고 숏커트로 다닐 수 있게 되었다. 물론 지금까지도 내 머리카락은 건강하다.

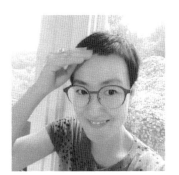

　이 사진은 가발을 벗고 미용실에서 머리를 다듬은 후 처음 찍은 사진이다. 그때 내 마음이 어땠는지 사진 속 미소가 말해주는 것 같다.

　식물 그리기는 즐거운 일이다. 나는 이제 보태니컬 아티스트로 즐겁게 인생을 살아가는 꿈을 갖게 되었다.

책에 담긴 이야기

　이 책은 2017년 봄부터 2018년 가을까지 2년에 걸쳐 그린 '동네 꽃' 그림과 자세한 창작과정, 그리고 창작을 통해 얻은 경험을 쓴 이야기이다.

　동네에는 계절마다 다양한 꽃이 피어난다. 나는 이 동네 꽃들을 만나고 알아가며 꽃이 저마다 갖고 있는 특성을 살려 그림으로 그렸고 그 과정을

16개의 이야기로 나누었다. 책에는 동네 꽃을 사진으로 촬영하고 구성, 스케치하는 과정과 스케치한 그림을 다시 종이에 옮겨 그려 색연필과 수채 물감으로 채색하는 창작의 전 과정을 담고자 했다.

책에는 그림을 그리는 과정에서 느낀 기쁨, 보람, 어려움, 실수, 후회, 교훈 등 솔직한 소감도 함께 실었다. 보태니컬 아트를 그리며 생겨난 식물에 대한 깊은 애정 또한 함께 느낄 수 있을 것이다. 그리고 이 책은 날짜 순으로 구성되어 있어서 1편부터 순차적으로 본다면 보태니컬 아티스트로서 실력이 조금씩 향상되어가는 모습도 볼 수 있을 것이다.

문화센터나 기관에서 보태니컬 아트를 배우게 되면 대부분 모사(模寫)부터 시작하게 된다. 모사 작업도 큰 즐거움이지만 창작의 즐거움을 따라갈 수는 없는 것 같다. 꽃 하나하나에 마음을 담아 관찰하고 혼자만의 시선으로 촬영한 사진을 골라 구성과 스케치를 하고 채색하여 하나뿐인 나만의 그림을 만들어내는 창작과정은 모사에 비할 수 없는 짜릿함과 행복감을 안겨준다. 그래서 보태니컬 아트를 한번쯤 경험해본 분들에게 창작에 도전해볼 것을 권하며 창작을 시작하거나 망설이는 분들에게 이 책이 조금이나마 도움이 될 수 있길 바란다.

(덧붙이는 말: 각 편 표지에 명시된 개화 시기는 개인적인 관찰에 근거했다. 그리고 작업기간(스케치에서 그림 완성까지)은 하루 24시간을 기준으로 한 소요시간이 아니며, 하루 1～4시간 정도로 작업을 하여 흘러간 날 수를 의미한다.)

마지막으로 식물과 그림을 모두 좋아하는 분들에게 최적의 취미생활로 보태니컬 아트를 추천하며, 이 책이 참고가 될 수 있다면 좋겠다.

감사의 글

2년 전, 남편의 추천으로 브런치에서 작가 '까실'로 글을 발행하기 시작하였는데 그 글들을 바탕으로 이 책을 만들었다. 나의 브런치 글을 눈여겨보고 책이 나올 수 있도록 기획하고 제안해주신 출판사에 감사드리며 언제나 내 예술 활동을 적극적으로 지원해주는 사랑하는 나의 남편과 가족, 친구들을 포함한 내 주위의 모든 지지자분들께 감사의 말을 전한다.

<div align="right">

2019년 봄

까실 정경숙

K.S. Chung 까실

</div>

contents

일러두기

🌼　**식물에 대한 이야기**

📝　**채색 전 준비 과정**

　색연필 채색

🎨　**수채 물감 채색**

각 장의 시작을 여는 페이지에는 개화시기와 작업기간, 사용한 재료를 간략하게 표시했습니다.

작업에 사용한 재료와 도구

종이

① 모조지(모조크로키북)(A3)

모든 작업의 스케치에 이 종이를 사용했다. 종이가 얇아서 뒤가 비쳐 보이기 때문에 스케치를 한 후 채색할 종이에 그림을 옮겨 그리기(전사하기)에 좋다.

전사(傳寫)는 모조지에 그린 스케치를 채색할 종이로 옮기는 작업이다. 스케치한 종이 뒷면을 연필로 칠해서 흑지를 만든 후에 채색할 종이 위에 놓고 샤프나 볼펜 등으로 아웃라인을 베껴 그리는 방법과 라이트박스 위에 스케치를 놓고 그 위에 채색할 종이를 놓고 베껴 그리는 방법 등이 있다. (섬세한 그림은 중간에 트레이싱지를 한 번 더 사용하기도 한다.)

② 제도 패드(A3)

이 종이는 제도용 종이인데, 국내에서는 색연필 그림을 그리는 데 많이 사용한다. 시간이 지남에 따라 색이 누렇게 변색되는 것이 단점이다. '능소화' 그림까지는 모두 이 종이에 그렸다. 제도 패드 북으로 A4, A3 사이즈가 판매된다.

③ 수채화 전용지(30.5 X 45.5cm, 300g/㎡, extra white(순백색), 세목(hot pressed))

옥잠화 이후부터는 색연필화와 수채화 모두 이 종이에 그리고 있다. 개인적인 생각이지만 제도 패드보다 색연필의 색이 더 잘 퍼지고 잘 올라가는 느낌이 든다. 종이의 색이 변색되지 않는 점도 좋은 점이다. 제도 패드보다는 가격이 비싸니, 연습용이라면 제도 패드를, 작품용이라면 이런 수채화 전용지를 권하고 싶다.

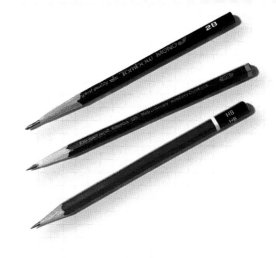

연필

스케치할 때에는 뾰족한 HB 연필을 사용한다. 2B 연필은 길고 뭉뚝하게 깎아서 전사할 때 흑지를 만드는 (스케치한 종이 뒷면을 칠하는) 용도로 사용한다.

지우개

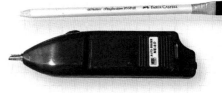

① 미술용 지우개(상품명 '떡지우개')

스케치와 채색, 모든 작업에 사용하는 지우개이다. 연필이나 색연필이 모두 잘 지워진다. 색연필 작업 시 세밀한 부분을 지울 때에는 칼로 지우개를 잘라서 잘린 단면을 사용한다. 지우개 한 개의 수명이 길지 않으니 10개입 상품을 구입해두고 사용하면 좋다.

② 퍼티 지우개(니더블지우개/떡지우개)

이 지우개는 전사한 후 채색 종이에 그려진 연필 자국 (흑연)을 옅게 만드는 용도로 주로 사용한다. 일반 지우개와는 달리 문지르지 않고 찍어내듯이 눌러서 흑연이나 색을 덜어낸다. 더러워진 부분은 떡처럼 주물러서 깨끗한 쪽으로 덮으면 또 쓸 수 있다. 그래서 한 번 구입하면 꽤 오래도록 사용할 수 있다.

③ 샤프형 지우개

샤프처럼 누르면 지우개 심이 조금씩 나오는 형태의 지우개이다. 지름이 2mm 정도로 가늘어서 세밀한 부분을 지울 때 좋다. 색연필 채색 시 색을 옅게 만들거나 범위가 좁은 부분을 조금씩 수정할 때 사용한다. 지우개 심은 리필 제품으로 구입할 수 있다.

④ 솔 고무 지우개, 전동 지우개, 모래 지우개

솔 고무 지우개, 전동 지우개, 모래 지우개는 보통의 지우개로 잘 지워지지 않는 부분을 지울 때 사용한다. 주로 잘못 그리거나 실수로 생긴 색연필 자국 등을 지울 때 사용한다. 이 지우개들은 비상시를 대비하여 갖고 있어도 좋지만 반드시 구입할 필요는 없다. 모두 종이를 상하게 하는 특징이 있어 가급적이면 사용을 자제하는 것이 좋기 때문이다.

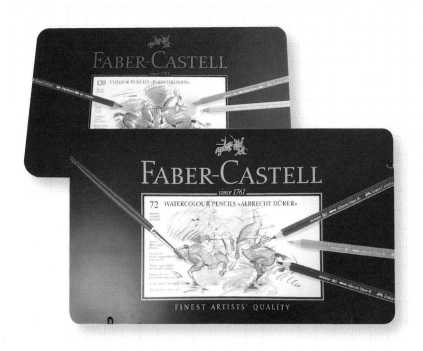

색연필

보태니컬 아트 그리기에 사용하는 전문가용 색
연필의 브랜드는 파버카스텔(Faber–Castell), 프
리즈마(Prisma), 스테들러(Stedtler), 까렌다쉬
(Caran d'Ashe), 더웬트(Derwent) 등 여러 종류
가 있다. 이 중 작업에 사용한 색연필은 파버카
스텔 전문가용 색연필과 스테들러 낱개 색연필
(에고 소프트(ergo soft) 157시리즈 57번 olive
green, 수성)이다.

보태니컬 아트를 시작하던 시기에는 수채색연필
72색을 구입하여 조금씩 부족한 색을 낱개로 구
입하여 사용했고, 본격적으로 창작을 하면서부터
는 유성 120색을 구입해서 함께 사용하고 있다.
다른 색에 비해 많이 사용하는 초록색은 스테들
러 낱개 색연필을 별도로 한 다스씩 구입하여 사
용하고 있다. 스테들러 색연필 가격은 파버카스
텔 색연필 비해 1/2도 되지 않아 부담이 덜하다.
파버카스텔 전문가용 색연필은 수채색연필(알버
트 뒤러, Albrecht Dürer)과 유성색연필(폴리크
로모스, Polychromos) 두 가지가 있고, 72색과

120색이 있다. 수채(수성)색연필은 물과 함께 사
용할 수 있다는 장점이 있지만(옥잠화 채색 참조)
습기에 약해 잘 부러지고 물러지는 단점이 있다.
(습기가 많은 여름철에는 조미김 등에 들어 있는
습기제거제를 활용하면 좋다) 유성은 색을 여러
겹 올릴 때 수성보다 조금 더 뭉치는 느낌이 있
긴 하지만 크게 차이는 없다. 발색 면에서는 유성
이 수성보다 조금 더 좋다고 느껴진다.

그래서 개인적으로는 파버카스텔 72색 유성 색
연필을 권하고 싶다. 72색에서 부족한 초록 및
분홍 계열의 색연필은 필요에 따라 조금씩 낱개
로 구입하여 사용하면 된다. 72색, 120색 색연필
의 가격이 부담된다면 전문가가 추천하는 색만
골라서 모두 낱개로 구입하는 것도 방법이다.

연필깎이와 사포

연필깎이는 색연필로 그리는 보태니컬 아트에 사용되는 매우 중요한 도구이다. 뭉뚝한 색연필로는 세밀한 그림을 그리기 어렵기 때문이다. 시간을 절약할 수 있고 편리하며 날카롭게 깎을 수 있어 칼보다는 좋은 연필깎이를 사용할 것을 권한다. 연필깎이는 전동 연필깎이를 포함하여 다양한 종류의 연필깎이가 있어서 하나만을 추천하기는 어려우니 경우에 따라 사용하면 좋다. 내 경우에는 스케치할 때에는 연필이 빨리 마모되니 신속한 작업을 위해 전동연필깎이를 사용한다. 비교적 넓은 면적을 칠할 때에는 심이 긴 것이 좋아서 큰 연필깎이(CARL)를, 세밀한 작업을 할 때에는 칼날이 날카롭고 무뎌진 날을 교체할 수 있는 연필깎이(Round, KUM)를 사용한다. 연필깎이도 소모품이라서 오래 사용하면 날 상태가 안 좋아지므로 칼날을 교체하면서 사용하도록 한다.

사포 또한 색연필의 뾰족함을 위해 사용할 만한 도구이다. 색연필의 심이 어느 정도 길 때에는 사포로 심만 다듬어서 사용하면 색연필을 절약할 수 있다. 또한 사포는 찰필을 다듬는 용도로도 사용한다.

제도비와 브러시

제도비와 브러시는 연필로 스케치할 때 생기는 지우개 가루와 색연필그림 그릴 때 생기는 색연필 가루를 치우는 용도로 사용한다. 종이에 생긴 가루를 손으로 털어내면 흑연이나 색이 번져서 그림을 망칠 수 있기 때문에 이런 도구를 사용하는 것이 바람직하다.

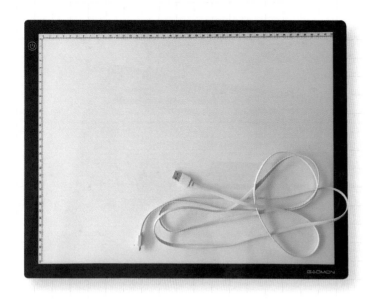

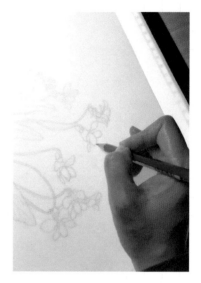

라이트박스를 사용하여 제비꽃 스케치를
수채화 전용지에 전사하는 모습

라이트박스

전사(베껴 그리기)를 위해 사용하는 전기 제품이다. 라이트박스 위에 스케치한 종이를 놓고 그 위에 채색할 종이를 놓으면 빛에 의해 스케치가 비쳐 보여 전사가 가능하다. 실내조명을 어둡게 하면 더 잘 비쳐 보이며, 트레이싱지에 펜으로 한 번 더 베껴 그리면 좀 더 선명하게 전사할 수 있다.

라이트박스를 사용하여 전사를 하면 연필로 흑지를 만들어 전사하는 것보다 덜 번거롭고 스케치 원본이 손상되지 않아 개인적으로 더 선호한다. 또한 색연필화의 경우, 전사할 때 연필 대신에 해당 색의 색연필로 바로 아웃라인을 그리면 되기 때문에, (퍼티 지우개로) 연필 자국을 옅게 만들거나 지울 필요가 없어서 편하다.

라이트박스의 가격은 2만 원대부터 20만 원대까지 다양하다. 나는 2만 원대 제품을 구입하여 잘 사용하고 있다.

철펜(도트펜)

색연필 그림을 그릴 때 쓴다. 식물에 있는 털이나 흠집 등을 표현할 때 그 부분을 남겨 놓고 칠하기 위해 자국을 내는 용도로 사용한다.
('애기똥풀 줄기의 솜털', '개나리의 나무 줄기' 표현 참조)

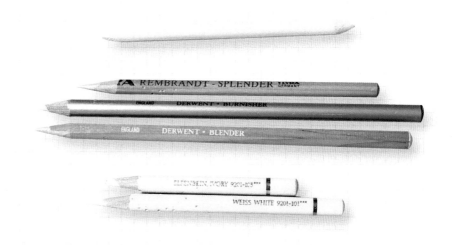

버니싱(블렌딩) 도구 – 찰필, 버니셔, 블렌더 등

종이에 색연필을 칠한 후에 문질러서 색을 퍼트리거나 섞는 것을 버니싱(burnishing) 또는 블렌딩(blend-ing)이라 한다. 종이에 칠해지는 색연필의 선 자국(스트로크, stroke)이 보이지 않게 다듬는 작업이다.

이 작업은 매번 할 필요는 없는데, 예를 들어 꽃잎의 결이 살아야 하는 경우에는 하지 않는다. 색이 부드럽게 보여야 하는 경우, 두 색이 자연스럽게 섞여야 하는 경우, 뿌옇게 보여야 하거나 파스텔톤이 필요한 경우, 무늬가 스미듯이 보여야 하는 경우, 윤이 나게 표현해야 하는 경우 등 필요에 따라 사용한다.

버니싱(블렌딩)은 용도에 따라서 찰필(크레타, Creta/소), splender(리라, Ryra), blender(더웬트, Der-went), burnisher(더웬트, Derwent) 등의 색이 없는 도구를 사용하거나 아이보리색 또는 흰색 등 옅은 색을 가진 색연필로 한다. 아래의 사용 예를 보면 어떤 모습으로 버니싱되는지 감을 잡을 수 있을 것이다.

버니싱(블렌딩) 도구 사용 예

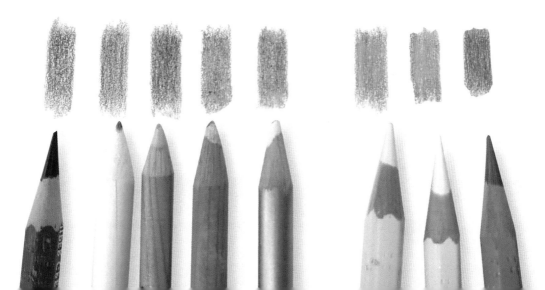

수채 물감과 팔레트

나팔꽃과 코스모스는 예전부터 사용하던 물감인 미젤로 미션 골드 36색 수채 물감으로 그렸고, 이후 수채화 그림부터는 쉬민케 호라담 48색 수채 물감을 사용했다. 갖고 있는 미젤로 물감은 튜브형이고 쉬민케 호라담은 고체 물감이다. (쉬민케 호라담 고체 물감의 케이스는 팔레트로도 사용할 수 있다.)

색을 한 번에 많이 사용할 때에는 튜브형 물감이 좋고, 조금씩 사용할 때와 이동할 때에는 고체 물감이 더 편하다. 튜브형인 경우 팔레트에 미리 색을 짜 놓고 굳혀서 고체 물감처럼 사용해도 된다. 물감이 굳으면 색을 구별하기 힘들어지니 팔레트에 색의 이름을 써 놓거나 색상표를 만들어 놓고 보면서 작업을 하면 좋다.

수채 물감 또한 색연필처럼 여러 브랜드가 존재하므로 선택에 있어서 정답은 없다. 직접 경험하거나 경험해본 전문가들의 조언을 참고하는 것이 좋을 것이다.

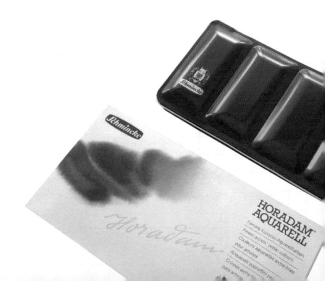

붓

작업에 사용한 붓은 쿰(Kum) 세필붓 1호, 2
호, 4호, 6호, 8호와 루벤스(Rubens) 세필붓
0~4호이다.
붓은 물에 담가 놓지 않도록 하고, 항상 깨끗이
빨아서 잘 말린 후 보관해야 한다. 붓의 끝이 모
아지지 않고 갈라지거나 털이 빠지는 경우 그림
을 위해 새 붓을 장만하는 것이 좋다.

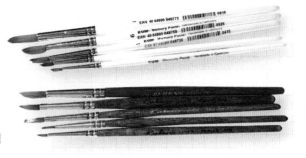

물통

물통은 두 개를 사용하는데, 하나는 붓을 빠는 용도로 사용하고 다른 하나는 종이에 물칠을 하거나 색을
만들 때 사용한다. 즉, 하나의 물통은 깨끗한 물 상태를 유지하는 것이 좋다.
물통은 구입해도 되지만 내 경우에는 한 번 사용하고 버리는 플라스틱컵 등을 활용하고 있다. 물통이 너무
작으면 물을 자주 갈아야 하는 번거로움이 있으므로 적당한 크기로 마련한다.

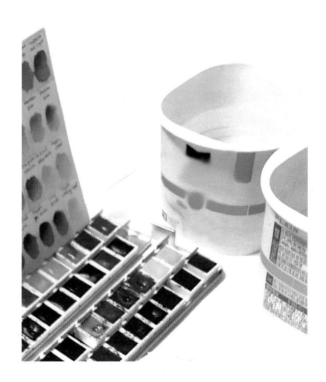

이외에 사용한 재료 및 도구

이젤 및 화판: 스케치를 할 때에는 이젤을 사용해야 그림의 왜곡을 줄일 수 있다. 또한 장시간 작업 시에도 이젤과 화판에서 작업하면 목이 덜 아프다.

커팅매트(A3): 바닥에 결, 홈, 흠집 등이 있어 평평하지 않은 경우, 화판이나 커팅매트를 종이 아래에 깔고 작업을 하면 좋다.

트레이싱지와 펜: 스케치를 좀 더 정확하게 전사하고자 할 때 사용한다.

키친타올: 수채화 작업 시 붓에 묻은 물기를 조절하거나 닦아낼 때, 종이에 묻은 물감의 물기를 덜어내거나 닦아낼 때 사용한다.

휴대폰(카메라): 식물 사진을 촬영하는 중요한 도구이다. 대략 5년 전부터는 휴대폰(스마트폰) 카메라의 성능이 많이 향상되어서 접사로 식물을 촬영하기가 무척 좋아졌다. 나도 예전에는 파나소닉 루믹스 같은 고가의 카메라를 사용했지만, 지금은 휴대폰으로만 사진을 찍는다.
휴대폰은 사진을 보는 용도로도 중요하다. 찍어 놓은 사진을 바로 휴대폰으로 보면서 그릴 수 있어서 편하다. 확대해 놓고 세밀한 표현을 할 때에도 좋고 휴대하기에도 좋다.
태블릿PC는 휴대하기 편리하면서도 화면이 커서 사진을 보기가 더 좋다. 그러나 가격이 있어 형편에 따라 구입하면 될 것 같다.

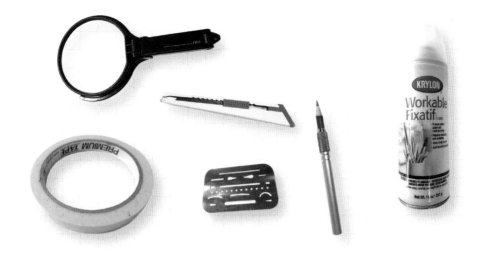

돋보기(확대경): 식물을 관찰하거나 세밀한 그림을 그릴 때 사용한다.

마스킹테이프(종이테이프): 접착력이 강하지 않아 떼었다 붙였다 하기가 용이한 종이테이프이다. 전사 시에 스케치와 채색 종이를 서로 고정할 때, 라이트박스 위에 종이를 고정할 때, 채색한 수채화 종이를 스트레칭할 때, 액자에 작품을 고정할 때 등 다용도로 사용한다.

칼: 연필과 색연필 심을 날카롭게 깎거나 지우개를 자를 때 사용한다.

지우개판: 비교적 가늘고 작은 선과 점 모양이 뚫려 있는 작은 금속판인데, 세밀한 부분을 깔끔하게 지우고자 할 때 이용하면 도움을 받을 수 있다.

연필깍지(펜슬홀더): 연필이나 색연필을 많이 써서 길이가 매우 짧아졌을 때 뒤쪽에 끼어서 사용한다. 그러면 잡기 편해져서 연필이나 색연필을 조금 더 오래 사용할 수 있다.

정착액(픽사티브, Fixative): 색연필화가 완성되면 보존을 위해 뿌려둔다. 연필이나 색연필화는 마찰에 의해 색이 손상되고 시간이 지나면 바랠 수 있기 때문에 정착액을 뿌려야 오래 보존할 수 있다. 성분이 유독하니 환기가 되는 곳에서 마스크를 착용한 후 사용한다.

애기똥풀과
닭의장풀

애기똥풀 3–4–5–6–7–8–9–10–11
닭의장풀 3–4–5–6–7–8–9–10–11

2017. 6. 5. – 2017. 7. 11. (약 5주)

손톱만 한 크기의 작은 들꽃,
애기똥풀과 닭의장풀

애기똥풀과 닭의장풀은 꽃이 피기 전에는 잘 보이지 않는 작은 들풀이다. 그렇지만 노랗고 파란 이 꽃들을 알게 된 후부터는 동네에서 자주 마주하게 된다.

노란 애기똥풀 꽃은 4월 말, 봄부터 보이며 파랑, 자주, 보랏빛의 닭의장풀 꽃은 7월 한여름부터 볼 수 있다.

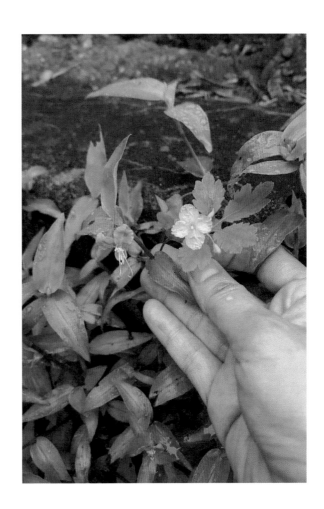

닭의장풀과 애기똥풀
2017. 7. 18. 동네에서 촬영

우연히 함께 피어 있는 애기똥풀과 닭의장풀을 발견하고 반가워서 한 컷! 두 꽃 모두 손톱만 한 작은 크기이다

스케치 준비하기

소재 정하기

두 가지 이상의 꽃을 하나의 종이에 구성하는 Mixed Flowers(혼합 꽃) 그림은 서로 다른 식물들이 형태나 색에 있어 조화를 잘 이루어야 하기 때문에 소재의 선택이 중요하다. 나는 소재를 찾기 위해 직접 찍어서 모아둔 사진들을 훑어보거나 동네를 돌아다니면서 피어 있는 꽃들을 살펴보곤 한다. 그러다 아이디어가 생각나면 메모를 해둔다.

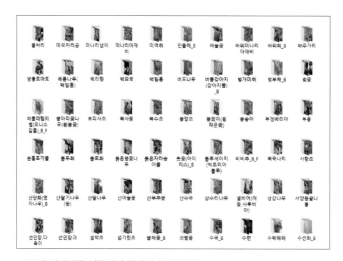

PC에 저장해둔 식물사진 폴더의 일부 모습
_B: Botanical art로 그릴 것, _F: Finished(그림으로 완성함)

작품구상

- [] 하늘매발톱꽃과 수선화
- [] 초롱꽃과 금낭화
- [] 프리뮬러 보라.노랑변종
- [x] 닭의장풀과 애기똥풀
- [] 토끼풀과 괭이밥

Mixed flowers 그림에 대한
아이디어를 휴대폰에 메모해둔 모습

그림에 담을 대상 정하기

소재가 결정되면 그림에 담을 대상을 정한다. 소재가 시중에서 판매하는 식물이라면 구입하여 자기가 원하는 구성으로 적절하게 배치하면 되지만, '동네 꽃'과 같이 자연에 피어 있는 모습을 그림에 담고 싶다면 사진을 촬영하고 좋은 사진을 선택하는 과정이 필요하다.

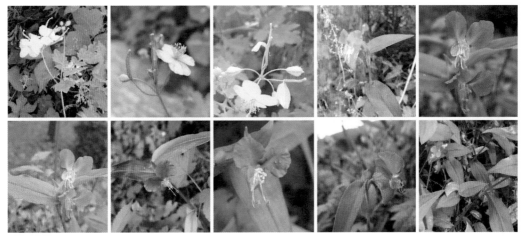

'애기똥풀과 닭의장풀' 그림의 대상이 된 사진들

사진 속 피사체를 그대로 사용하기도 했고, 좌우 반전을 하거나 하나의 사진에서 일부분만을 가져다가 사용하기도 했다

사진을 고를 때에는 잎맥이나 솜털까지도 세밀하게 묘사할 수 있을 정도로 선명하게 찍혔는지를 고려해야 한다. 따라서 사진을 찍을 때에는 포커스를 잘 맞추어 식물의 모습을 하나하나 선명하게 찍어야 한다.

요즘에는 고해상도의 카메라가 장착된 스마트폰으로 작은 꽃도 손쉽게 접사 촬영을 할 수 있어서 좋다. 내가 그림에 사용한 사진들도 대부분 휴대폰으로 찍었다.

구성과 스케치하기

사진들을 선택한 후에는 그것들을 종이 위에 적절히 배치하여 아름답게 보이도록 구성
composition하고 스케치sketch하는 작업에 들어간다.

나는 본격적인 스케치를 하기 전에 머릿속에 있는 구성을 미리 종이에 작게 그려본다. 일
종의 미니어처miniature나 시뮬레이션simulation 같은 것이다. 빨리 그릴 수 있고 지우기가 쉬워
서 다양한 구성을 시도해보는 아이디어 작업에 좋다.

미니어처 스케치

종이에 5X7cm 크기의 작은 네모 박스를 그려 놓고 그 안에 선택한 대상을 넣어 이런저런 구성으로 미리 스케치를 해본다.

물론 사진 자체, 즉 자연이 주는 구성이 이미 훌륭해서 별도의 구성이 필요 없는 경우도
많다. 그런데 이와 같은 Mixed Flowers(혼합 꽃) 그림 같은 경우에는 그런 사진을 찍기가 쉽지
않다. 인위적으로 두 가지 이상의 꽃을 혼합하여 구성하는 것이므로 이와 같은 구성 과정
은 필수이다.

미리 미니어처를 만들어보기는 했지만 본격적인 구성은 스케치를 하면서 시작된다. 스케

치를 하면서도 구성이 수없이 바뀌고 심지어 채색 과정에서 구성이 바뀌기도 한다.

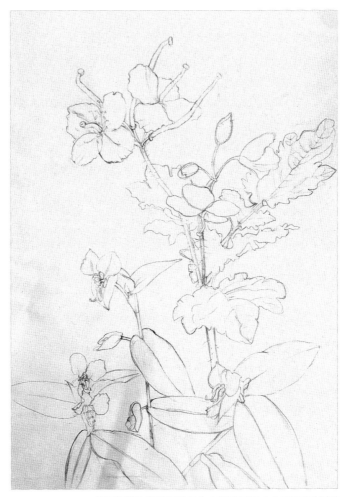

'애기똥풀과 닭의장풀' 최초 스케치 2017. 6. 5 모조지에 연필

이번 '애기똥풀과 닭의장풀'도 여러 번 수정을 거쳤다. 처음 스케치(아래 왼쪽 그림)대로 채색을 거의 다해 갈 때쯤(아래 오른쪽 그림) 여백이 많아 허전함을 느꼈다. 그래서 꽃과 꽃봉오리, 잎을 더 그려 넣어 완성했다. 이렇게 채색 중간에 구성이 변경되면 스케치부터 다시 그려야 되기 때문에 번거로운 점이 많다.

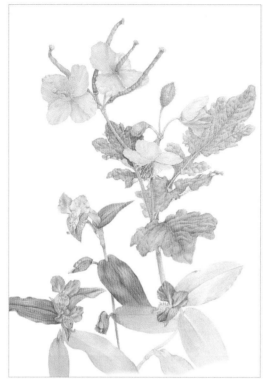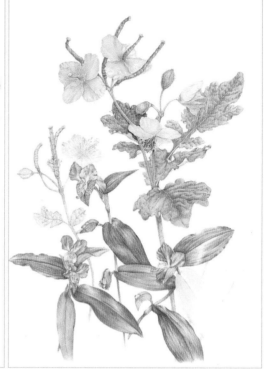

최초 스케치로 채색 중인 그림과 변경된 스케치로 채색 중인 그림

　구성을 추가하는 경우에는 먼저 스케치부터 다시 해야 한다. 스케치는 기존의 스케치 종이에 작업을 하거나 추가로 넣을 부분만 별도로 그려서(트레이싱지에 옮겨 그려서) 적절한 위치에 배치를 해보는 방법이 있다.

　스케치를 다했으면 그 다음에는 채색할 종이에 옮겨 그리는 작업을 한다.(이 과정을 전사(傳寫)라고 한다.) 그러나 흑지를 만들어서 이미 한 번 전사를 했던 스케치 원본을 그대로 사용하면 채색한 그림이 더러워질 수 있으니 트레이싱지를 사용하거나 라이트박스를 사용하면 좋다.

빛깔로 그리다

애기똥풀

애기똥풀을 그릴 때 신경 썼던 부분은 하늘하늘한 노란 꽃잎, 울퉁불퉁 길쭉한 씨방, 가느다란 솜털 부분이었다.

하늘하늘한 노란 꽃잎 그리기

작은 꽃이라서 육안으로는 꽃잎의 결이나 접힌 모습들을 보기 힘들다. 그래서 이렇게 작은 꽃을 그릴 때에는 휴대폰이나 모니터로 사진을 보고 그리면 좋다. 휴대폰 사진은 보고 싶은 만큼 손쉽게 확대, 축소할 수 있어서 편하다.

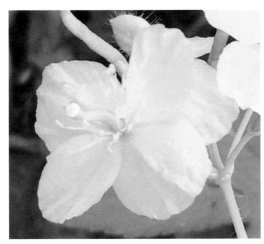 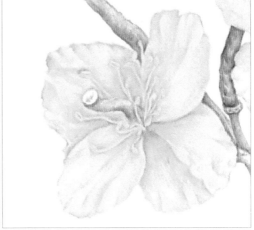

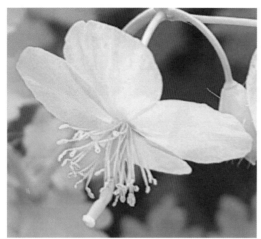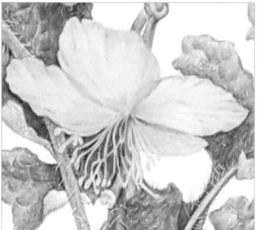

노란색 꽃은 다른 색의 꽃보다 색연필로 채색하기 쉽지 않은 편이다. 명도가 높아서 색이 올라가는 정도가 잘 느껴지지 않고 노란색 색연필 안료의 특성상 다른 색보다 색을 여러 겹 쌓아 올리는 것(레이어링, layering)이 쉽지 않게 느껴진다. 그래서 노란색 계열의 색들을 쌓아 올릴 때에는 연한 색에서 진한 색 순으로 올리지 않고 진한 색 위로 연한 색을 올리는 방법을 택한다.

애기똥풀 꽃에서도 꽃잎이 서로 겹치는 부분, 꽃잎의 주름진 부분 등에 진한 색으로 먼저 음영을 표현했다. 그 후 연한 노란색으로 자연스럽게 색을 퍼트리면서 칠해주면 하늘하늘한 노란 꽃잎을 좀 더 쉽게 표현할 수 있다.

울퉁불퉁 길쭉한 씨방과 암술머리 그리기

상처가 나면 애기 똥과 같은 노란 즙이 나온다고 하여 '애기똥풀'이라 부른다고 한다. 그러나 이제는 아프게 줄기를 잘라볼 필요 없이 꽃 중앙에 길쭉하게 나와 있는 씨방을 보면 '애기똥풀'임을 쉽게 알아볼 수 있다.

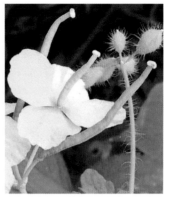

수술로부터 떨어진 꽃가루를 씨방 위쪽에 있는 암술머리에서 받으면 씨방 안에서 씨가 만들어진다. 집으로 가져와서 관찰해보니 씨방 안에서 새까만 작은 씨들이 한가득 떨어져 나왔다. 그 씨앗들이 이렇게 울퉁불퉁하게 보이는 이유이다. 꽃잎이 떨어진 후 길쭉한 막대기 같은 씨방만 남아 있는 모습도 특이하다.

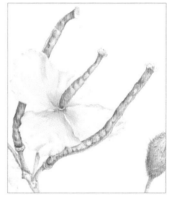

씨방을 그릴 때에는 밑색을 옅게 칠한 후에 어두운 부분에 진한 색을 올려 밝게 보이는 쪽으로 점차 색을 퍼뜨려준다. 울퉁불퉁한 굴곡 부분은 좀 더 진한 색으로 강조하여 색을 올리는데, 씨방 안에 동그란 씨가 들어 있다는 생각을 하면서 굴곡 하나하나를 구의 느낌으로 명암을 표현한다. 위쪽의 암술머리는 회색으로 동그랗게 윤곽을 그려준 후에 어두운 노란색(갈색이 살짝 섞인 노란색)으로 연하게 음영을 표현해준다. 그 위에 점을 찍어 꽃가루가 떨어져 있는 모습을 표현했다.

줄기와 잎, 꽃봉오리(꽃받침)에 난 가느다란 솜털 그리기

　그림을 그리면서 알게 되었는데 애기똥풀은 가느다란 솜털이 참 많다. 줄기, 잎, 꽃봉오리 모두 솜털로 덮여 있다. 또한 아래 그림을 보면 꽃봉오리의 색이 서로 다른 것을 발견할 수 있다. 왜 같은 꽃봉오리인데 색이 다른지 궁금했는데, 연두색 꽃봉오리는 연두색 꽃받침이 봉오리를 싸고 있는 모습이고 왼쪽 아래 노란 꽃봉오리는 꽃받침이 떨어져 나간 상태라는 것을 알게 되었다. 애기똥풀은 꽃이 피면서 꽃받침이 떨어진다고 한다.

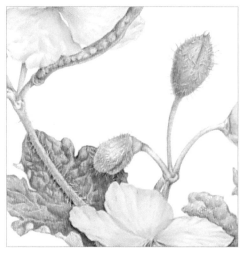

솜털의 표현은 철펜을 사용하여 아래의 순서로 그려낸다.
① 채색을 전혀 하지 않은 상태에서 철펜으로 털을 그려 종이에 자국을 낸다.
② 자국을 낸 위로 색을 올린다. 철펜으로 자국이 난 부분에는 색이 칠해지지 않아 하얀 털처럼 보인다.
③ 줄기 바깥으로 나온 솜털은 연한 녹색으로 철펜 자국과 자연스럽게 이어지도록 그려 넣는다.
④ 솜털 아래에는 좀 더 진한 색으로 그림자를 넣어 사실적으로 보이게 한다.

닭의장풀

'닭의장풀'은 닭장 주변에서 많이 자라는 풀이라 붙여진 이름이라고 하는데, '달개비'라고도 부른다. 닭의장풀은 꽃의 색이 파랑, 보라, 자주 등으로 흔하지 않고 꽃과 꽃봉오리의 형태가 특이해서 매력적이다. 오래전부터 꼭 그려보고 싶어서 사진을 많이 찍어 놓았는데 작은 크기 때문에 선명하게 찍힌 사진을 찾기 힘들었다. 다행히도 이 그림을 그릴 때에는 성능이 좋아진 휴대폰 카메라 덕분에 꽤 좋은 사진들을 얻을 수 있었고 덕분에 이 그림도 탄생할 수 있었다.

특이한 모양, 다양한 색의 닭의장풀 꽃

닭의장풀 꽃은 언뜻 보면 쫑긋 세우고 있는 동물의 귀처럼 보이는 파란색 혹은 보라(자주)색의 꽃잎 두 개가 눈에 확 들어온다. 그러나 알고 보면 그 아래로 흰색(투명)의 꽃잎이 하나 더 있어서 총 세 개의 꽃잎을 가지고 있다. 그리고 흰색의 꽃잎 아래로는 꽃을 싸고 있던 연두색의 포엽이 보이는데 이런 모습들이 닭의장풀을 특이해 보이게 하는 요소이다.

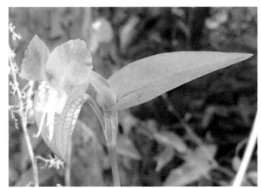

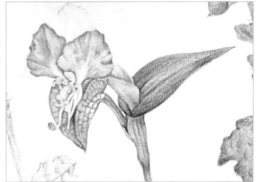

하늘색, 파란색 그리고 보라색(자주색)을 띤 다양한 닭의장풀 꽃들을 그림에 담았다.

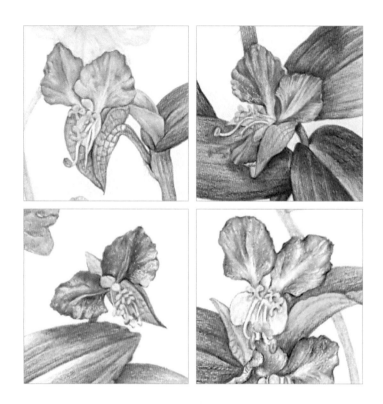

작은 꽃이라서 2.5배 정도 확대해서 그렸다. 그럼에도 불구하고 그림에서는 꽃잎 하나가 지름 1.5cm 정도밖에 안 된다. 그래서 꽃잎의 주름을 제대로 표현하기 위해서는 색연필을 최대한 뾰족하게 깎아서 세밀하게 표현해야 한다. 연한 색으로 밑색을 칠한 후에 주름(결) 부분을 진하게 먼저 그려 놓고 점차 옅게 색을 퍼트려준다. 그렇게 보이지 않을지 몰라도 꽃잎 하나마다 4~5가지 색연필을 사용했다.

꽃봉오리의 다양한 모습

　닭의장풀 꽃봉오리는 마치 조개껍데기에서 조갯살이 삐져 나온 모습과 흡사해서 신기하고 귀엽다. 그래서 그림에 재미를 더하고 싶은 마음에 여러 각도에서 바라본 다양한 모습의 꽃봉오리를 그림에 담아보았다.

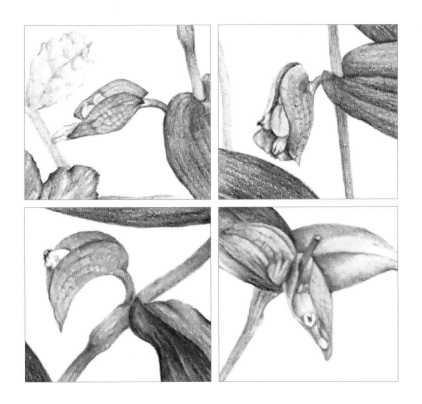

　꽃봉오리를 싸고 있는 포엽은 얇은 느낌이 날 수 있도록 연한 녹색 계열로 색칠하고 포엽 겉으로 보이는 그물 같은 맥은 조금 더 진한 색으로 겉의 굴곡을 따라 가늘게 그려주었다. 포엽 밖으로 비쳐 보이는 꽃봉오리의 윤곽은 색을 조금 더 올려서 음영을 표현했다.

그해 여름, 전문가과정에서 'Mixed flowers(혼합꽃)'라는 과제로 그림을 그리게 되었는데 당시 동네에 많이 피어 있던 꽃이 '애기똥풀'과 '닭의장풀'이어서 이 꽃들을 소재로 하게 되었다.

처음 해보는 'Mixed flowers'의 구성(composition)도 어려웠고 서로 다른 두 꽃을 조화롭게 그려야 한다는 것이 큰 부담이 되어 한 달이 넘는 기간 동안 힘들게 작업한 기억이 난다. 이후에 그린 동네 꽃 작품의 작업 기간이 대부분 1~2주밖에 걸리지 않았던 것에 비하면 긴 시간이 걸린 것이다. 덕분에 많은 것을 깨닫고 배울 수 있었다.

정성이 많이 들어간 이 그림은 블로그 표지 이미지로 할 정도로 아끼는 그림이며, 동네에 피어 있는 꽃들에서 소재를 찾아 그린 첫 번째 그림이기도 하다. 이 그림을 계기로 '브런치(brunch.co.kr)'에서 '우리 동네 꽃들' 매거진을 시작하게 되었고 그렇게 2년에 걸쳐 쓴 글이 이렇게 책으로까지 나오게 되었다. 그래서 이제 이 그림은 나에게 더 큰 의미가 되었다.

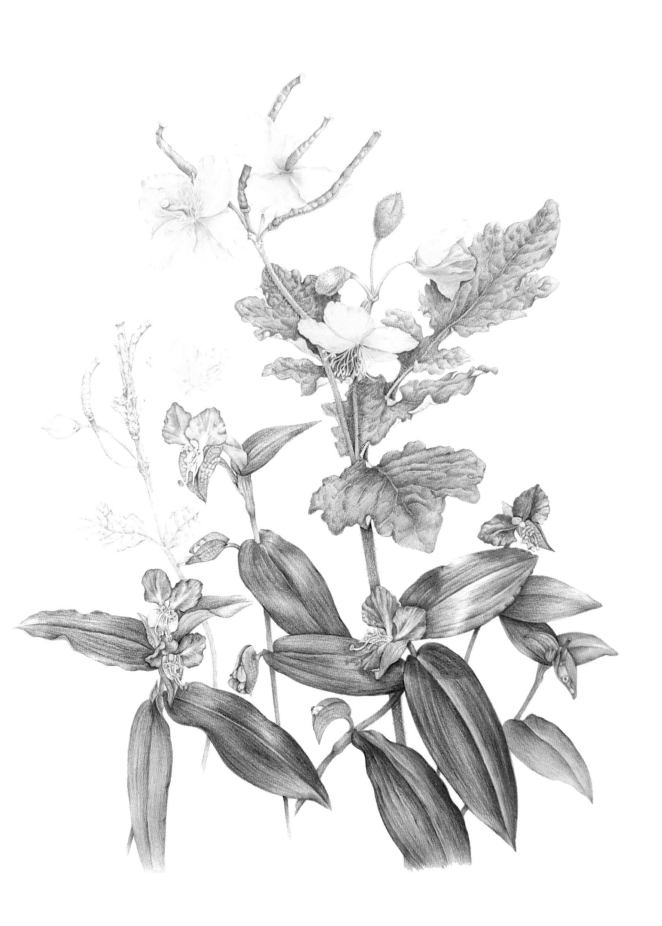

애기똥풀과 닭의장풀

Greater celandine & Common dayflower(Asiatic Dayflower)
Chelidonium majus var. asiaticum. / Commelina communis L.

종이에 색연필 / colored pencils on paper
297 × 420mm
2017. 7. 11.
by 까실 (K.S. Chung)

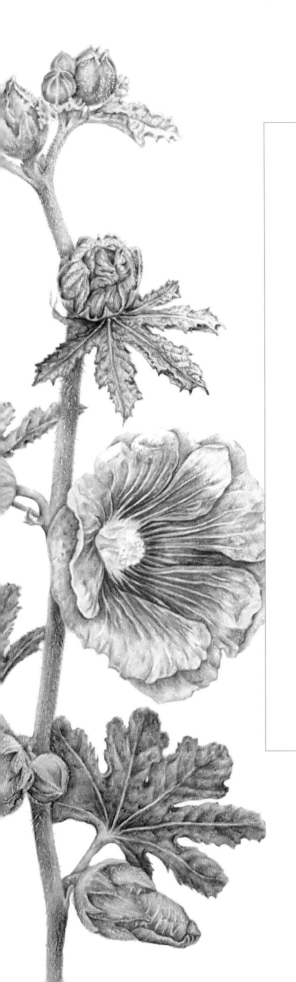

접시꽃

3−4−5−6−7−8−9−10−11

2017. 8. 3. − 2017. 8. 9. (1주)

접시 같은 씨앗을 품은
접시꽃

　접시꽃은 도종환의 시 '접시꽃 당신'으로 잘 알려져 있다. 그러나 앞서 그린 애기똥풀처럼 흔한 꽃은 아닌 듯하다. 그림을 그릴 당시 동네에서 발견한 후로는 계속 그 자리에 꽃이 피고 있지만 예전에는 주변에서 본 적이 거의 없기 때문이다. 접시꽃의 생김새는 무궁화 꽃과 비슷하다. 하지만 나무가 아니라는 점과 곧게 올라오는 굵은 줄기 하나에서 꽃이 피는 모양새가 무궁화와는 다르다. _('무궁화' 편 참조)

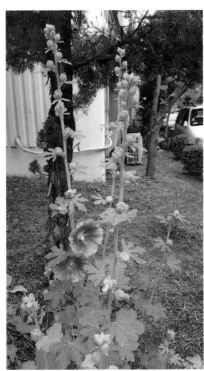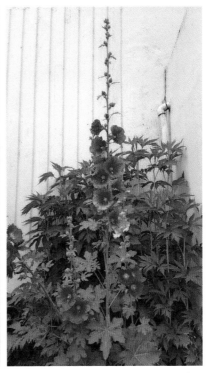

2017. 6. 6. 동네에서 촬영

접시꽃은 붉은색, 분홍색, 흰색, 노란색 등 여러 종류가 있다. 우리 동네에서는 분홍색, 진분홍색, 흰색 접시꽃을 6월부터 9월까지 볼 수 있었다

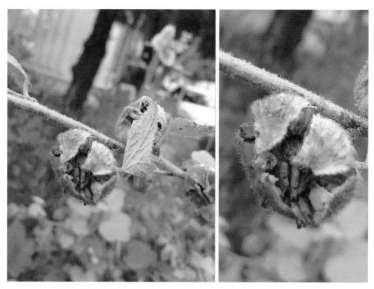

2017. 7. 30. 동네에서 촬영

꽃이 떨어지고 난 후 접시꽃 씨방과 그 안의 씨앗

 그림을 그리기 전, 관심을 두기 전까지는 몰랐었다. 왜 '접시꽃'이라는 이름이 붙여졌는지를……. 꽃이 시들어 떨어지고 나면 꽃받침과 씨방이 남는데, 시간이 지나면 씨방 안의 씨앗이 갈색으로 여물고, 씨방이 열리면 접시같이 생긴 동그랗고 납작한 씨앗들이 보인다. 이 씨앗의 모양이 마치 접시 같다고 하여 '접시꽃'으로 불린다고 한다.

스케치 준비하기

접시꽃은 6월에 절정이었다. 그래서 6월부터 사진을 찍기 시작했고 7월 말까지 계속해서 접시꽃의 다양한 모습을 카메라에 담았다. 이렇게 찍은 사진이 40여 장에 달했다. 사진을 찍을 때에도 머릿속으로는 어떤 대상을 그림에 담을지 어느정도 생각해 둔다. 하지만 구성은 스케치하기 직전에 사진을 고르면서 어느 정도 결정되고 스케치를 하면서 확고해진다. 이번 접시꽃 그림에는 총 다섯 장의 사진이 사용되었다.

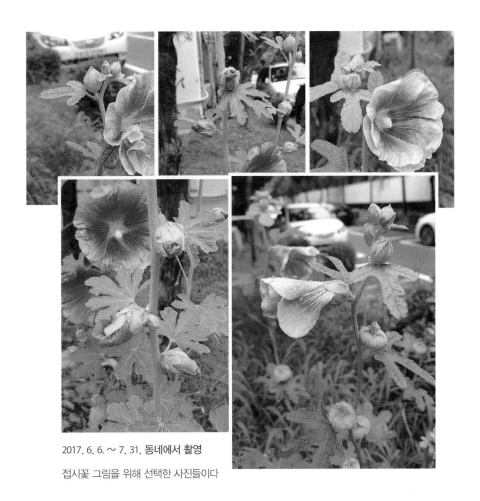

2017. 6. 6. ~ 7. 31. 동네에서 촬영
접시꽃 그림을 위해 선택한 사진들이다

사진을 고르거나 스케치를 시작하면서 그림의 구성을 위해 떠오르는 생각의 흐름을 정리해보면 대강 이렇다.

☑ 한 줄기에서 꽃과 잎이 쌍을 이루어 여러 쌍이 규칙적으로 피는 접시꽃의 특징적인 모습을 그림에 담아야겠다.

☑ 한 줄기는 외로우니 두 줄기를 그리자.

　- 단조롭지 않도록 두 줄기가 서로 다른 느낌이면 좋겠다. 한 줄기는 키가 크고 풍성하게, 한 줄기는 좀 더 작고 간소하게.

　- 두 줄기는 서로 마주 보는 것이 정겨워 보이겠다.

☑ 꽃봉오리의 다양한 형태를 담아야겠다.

　- 연두색 아기 봉오리부터 분홍색 꽃잎이 활짝 피기 직전까지의 다양한 꽃봉오리의 모습을 담아보자.

　- 재미를 주기 위해 다양한 시각(좌, 우, 위, 아래)에서 본 꽃봉오리의 모습을 담는 것이 좋겠다.

☑ 활짝 핀 꽃의 모습을 하나 넣자.

　- 꽃의 구조적인 모습이 더 잘 보이도록 정면보다는 살짝 옆모습을 담아야겠다.

☑ 꽃이 떨어져서 씨방만 남은 모습도 있으면 좋겠다.

　- 단, 씨앗이 여문 갈색 씨방의 모습은 꽃이 피는 시기와 시간적인 차이가 많이 나니 따로 그릴 것이 아니면 같은 시기의 것으로 그려 넣자.

☑ 잎은 잎맥까지 잘 살리고, 줄기는 솜털까지 표현해야겠다.

　- 대상이 선명하게 찍힌 사진을 선택해야겠다.

나는 이런 생각들이 반영될 수 있도록 사진을 선택했다. 고른 사진은 종이에 스케치로 옮기면서 그대로 사용하기도 하지만(그림의 오른쪽 줄기) 한 줄기(그림의 왼쪽 줄기)는 여러 사진에서 원하는 부분만 가져다가 구성한 것이다.

대상 사진을 선택하고 나면 구성을 포함한 스케치 작업은 하루만에 이루어진다. 생각의 흐름이 끊기면 다시 시작해야 하기 때문에 한 번에 하게 된다. 단, 스케치의 일부를 수정하고 다듬는 작업은 다음 날까지도 이어지는 경우가 종종 있다.

이런 과정을 거쳐 완성한 최초 스케치 모습이다. 오른쪽 줄기는 나중에 채색과정에서 그림 일부가 변경되었다.

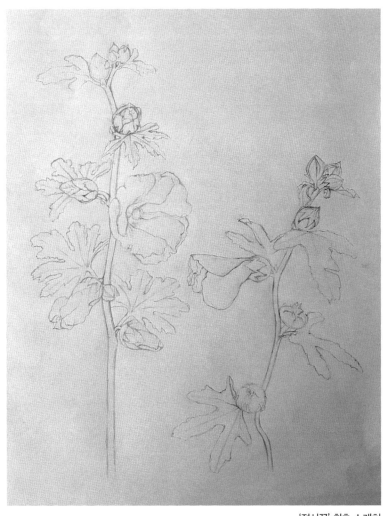

'접시꽃' 최초 스케치

2017. 8. 3. 모조지에 연필

빛깔로 그리다

접시꽃을 그리면서 재미있었던 것은 꽃(꽃봉오리) 하나에 잎이 꼭 한 장씩 쌍으로 붙어 있는 모습이었다. 상투적인 표현이지만 자연의 신비로움이 느껴졌다. 그래서 하루에 꼭 한 쌍, 아니면 두 쌍씩 완성해나갔다. 한 쌍 그리는 데에는 대략 2~3시간 정도 걸린 것 같다.

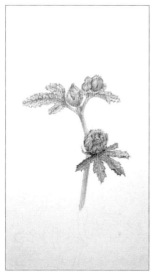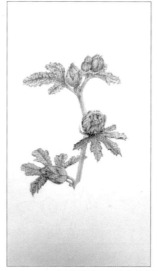

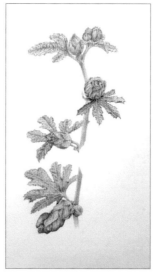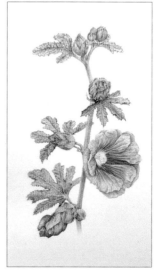

귀여운 연두색 아기 꽃봉오리

아기 봉오리는 솜털이 많아서 막 태어난 아기처럼 귀여운 모습이다. 봉오리도, 잎도 모두 막 나온 것이라서 색도 노란 빛이 많은 연두색이다.

꽃봉오리의 솜털은 색을 칠하기 전에 철펜으로 미리 털 자국을 내서 표현한다. 이 자국 위로 초록 계열 색연필을 칠하면 털처럼 보이게 된다.

초록에 노란 빛을 더하기 위해서 초록 계열로 먼저 색을 칠한 후에 그 위에 카드뮴옐로 계열의 노란색을 올렸다. 노란색 계열의 색을 먼저 올리고 초록색을 올리면 잘 올라가지 않아 초록색을 먼저 올리는 방법을 택했다.

봉오리에서 꽃으로 피기까지

　병아리가 알을 까고 나오듯이 꽃도 꽃봉오리를 밀어내며 피어난다. 연두색 봉오리 속에서 분홍색 꽃잎이 살짝 보이기 시작하는 모습부터 분홍빛 꽃잎들이 돌돌 말려서 거의 다 드러나는 모습까지 그 과정이 재미있어서 모두 그림에 담았다.

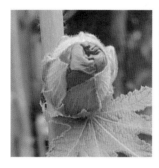
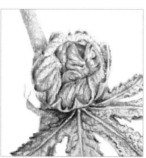

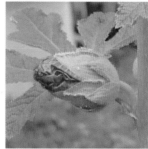
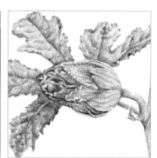

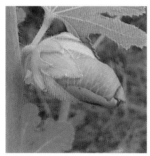
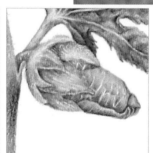

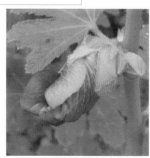
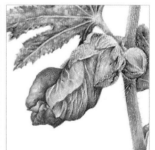

활짝 피기 직전 청초한 모습의 접시꽃

　활짝 피어 정면을 바라보는 동그란 꽃들이 가지런히 붙어 있는 모습으로만 연상되는 접시꽃이라, 아마 이 모습만 본다면 이 꽃이 접시꽃인 줄 모를 것만 같다. 그래서 이 모습을 그림에 넣고 싶었다. 꽃이 활짝 피기 전, 접시꽃도 이런 청초한 모습이 있다는 것을 보여주고 싶었다.

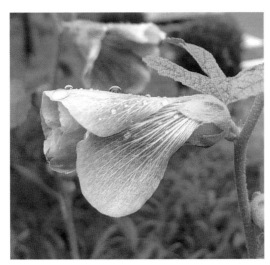 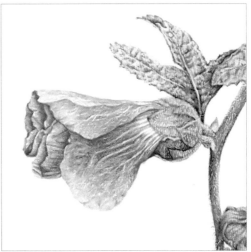

　꽃잎이 겹쳐지는 부분은 연한 분홍색으로 밑색을 칠하기 전에, 좀 더 진한 색으로 경계선을 먼저 그려주면 작업이 수월하다. 진한 색 위에 연한 색이 칠해지면서 자연스럽게 그러데이션(gradation: 색이나 톤이 점차적으로 변하는 것)이 되고 자연스러워진다.

　선명하게 보이는 꽃잎의 흰 결은 분홍색을 칠하기 전, 흰색 색연필과 철펜을 사용하여 결을 따라 자국을 내주었다. 굵은 부분은 필압을 세게 주어 흰색 색연필을, 가는 부분은 철펜을 사용해 자국을 낸다. 그 위에 분홍색을 올릴 때에는 먼저 색연필을 비스듬히 뉘어서 스치듯이 옅게 칠하는 방법으로 미리 자국을 내 놓은 결 부분이 쉽게 드러

나도록 한다. 이렇게 결이 하얗게 드러나면 이 부분을 따라 결 아래로 생긴 음영 부분에 먼저 진하게 색을 올려주고 주변으로 점차 옅게 색을 퍼트려준다.

진하고 옅은 톤은 색연필의 색뿐만 아니라 색연필을 눌러 그리는 힘인 필압으로도 조절할 수 있다. 분홍 꽃잎을 그릴 때에는 필압으로 톤을 조절하고 흰색 색연필로 버니싱(*)을 하여 점차 옅은 분홍색을 만들었다.

* 버니싱: 종이 위에서 색을 퍼트리거나 섞어서 다듬는 과정. '작업에 사용한 재료 및 도구' 참고 (p.15)

활짝 핀 꽃의 모습

'접시꽃' 하면 활짝 핀 꽃의 정면 모습이 머릿속에 떠오른다. 그러나 개인적으로 꽃의 정면을 그리는 것을 별로 좋아하지 않아서 살짝 옆으로 고개를 돌린 모습을 그려 넣었다.

지금 보니 움푹 파인 암술대 주변을 더 어둡게 표현하지 않은 점이 아쉽다.

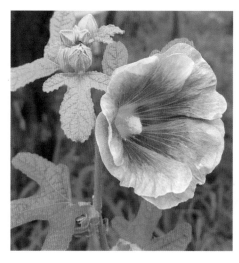 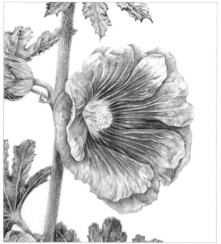

꽃이 지고 남은 씨방

꽃이 활짝 피어나면 암술과 수술이 만나서 씨앗을 만들게 된다. 씨앗은 꽃 아래쪽인 꽃받침 안쪽에 자리 잡은 씨방 안에서 여문다. 꽃이 떨어지고 나면 납작한 중국 만두처럼 보이기도 하는 복주머니 모양의 씨방이 모습을 드러낸다. 언뜻 보면 꽃봉오리로 착각할 수도 있는데, 앞에서 소개한 아기 꽃봉오리의 모습과 비교해 보면 다르게 생겼음을 알 수 있다.

가을이 다가올수록 초록이던 씨방은 점점 누렇게 변하게 되고 씨방 안에서는 씨앗이 단단하게 갈색으로 익어가게 된다. (p.42에서 소개한 그림 참조)

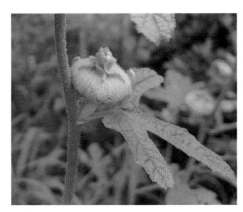

브런치 작가가 된 후에 그린 첫 번째 동네 꽃이 접시꽃이다. '애기똥풀과 닭의장풀'은 미리 그려 놓았던 그림이어서 두 편의 글을 쉽게 발행했는데, 연이어 글을 발행하기 위해서는 서둘러 그림을 그려야 했다.

급한 마음에 일주일 만에 그림을 완성하느라 하루도 빠짐없이 두세 시간씩 엉덩이를 붙이고 앉아 열심히 그림을 그렸다. 이때에는 세밀하고 완성도 있게 그림을 그리는 것보다 빨리 끝내고 글을 발행하는 것이 더 중요한 목표였다. (미흡한 그림에 대한 변명일 수도 있다.)

누군가를 위해 그림을 그리고 글을 쓰는 일이 이렇게 재미있는 일인지 이때 처음 알았다. 뭔가를 만들어내는 사람이라는 뜻의 '작가'(그림 그리는 작가와 글 쓰는 작가 모두)는 자신의 작품을 보는 사람들에게 볼거리와 읽을거리를 제공하겠다는 뚜렷한 목적의식이 있어서 할 만하고 즐거운 일인 것 같다.

내가 그렸던 이 분홍 접시꽃은 그 이듬해에도 그 자리에 꽃을 피웠는데 그때 처음 꽃을 피웠을 때처럼 예쁘지는 않았다. 그때의 그 예쁜 모습을 그림에 담아 놓아서 얼마나 다행인지 모른다.

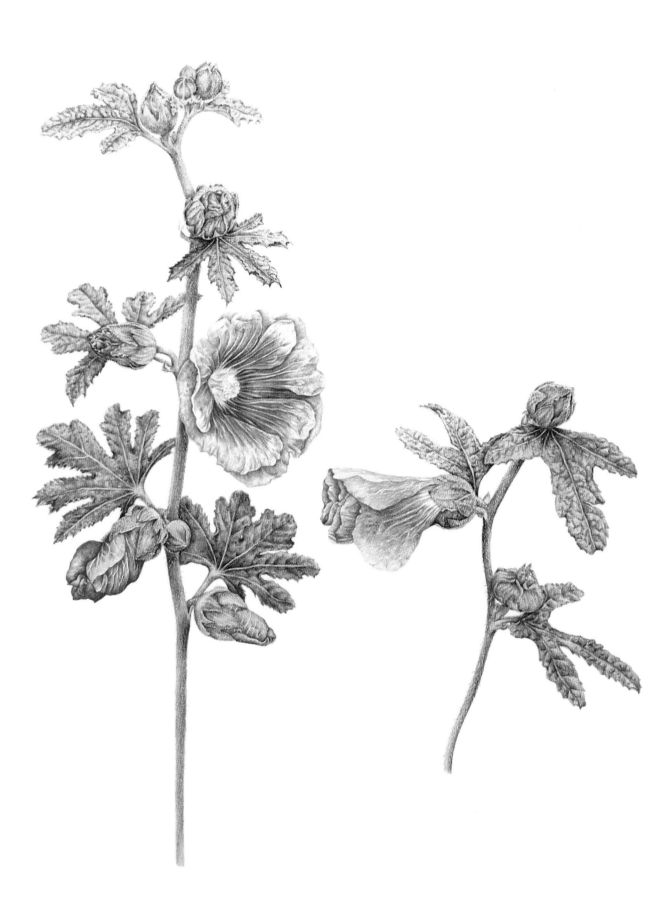

접시꽃

Hollyhock
Althaea rosea (L.) Cav.

종이에 색연필 / colored pencils on paper
297 × 420mm
2017. 8. 9.
by 까실 (K.S. Chung)

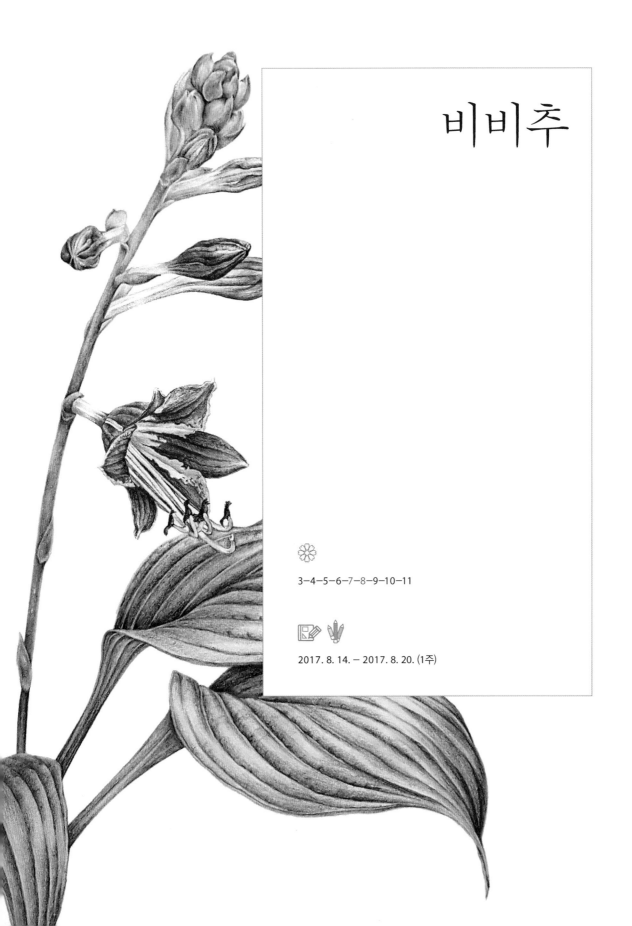

비비추

2017. 8. 14. – 2017. 8. 20. (1주)

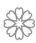

여린 잎을 나물로 먹는
비비추

7월 한여름이 되면 동네에 핀 '비비추'가 가장 눈에 띈다. 우아한 보랏빛이 먼저 눈에 확 들어오고 백합과에 속하는 꽃의 아름다운 자태가 눈길을 끈다. 그렇지만 꽃이 금방 시들어 버리며 오므라들다가 말라비틀어져 꽃대에 축 처진 채로 매달린다. 화려한 꽃의 말로(末路)를 보는 것 같아 안타깝다. 능소화 꽃처럼 시든 모습을 보이지 않고 떨어지면 좋을 텐데 말이다.

비비추 잎은 솜털이 없고 반짝반짝 광택이 나는 게 특징인데 여린 잎이 나올 때 삶아서 나물을 해 먹는다고 한다. 그러고 보니 잎의 모양이 고기 먹을 때 같이 먹는 명이나물(산마늘잎)과도 비슷하게 생겼다.

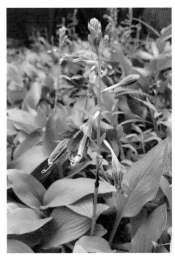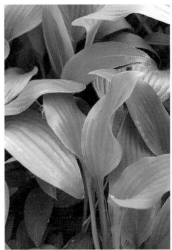

2017. 7. 29~30. 동네에서 촬영

스케치 준비하기

비비추 꽃은 그렇게 오래도록 피어 있지 않았다. 우리 동네에서는 7월 중순부터 보라색 봉오리가 하나둘씩 보이기 시작하더니 7월 말에야 활짝 핀 꽃들이 보였고 8월부터는 거의 시든 꽃들만 보였다. 꽃이 예쁘게 활짝 피어 있는 기간이 짧은 편이어서 좋은 사진을 얻는 것이 쉽지 않았다. 아래는 그림의 대상이 된 사진인데, 동일한 부분을 한 장은 꽃, 한 장은 잎을 위주로 촬영했다.

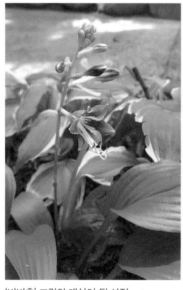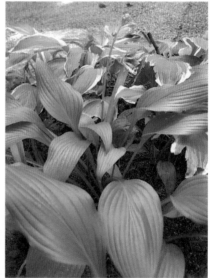

'비비추' 그림의 대상이 된 사진

2017. 7. 30. 동네에서 촬영

비비추 꽃줄기는 촘촘히 올라오지 않고 여기저기 드문드문 올라온다. 그래서 한 장의 사진에는 꽃줄기 하나만 담기는 게 보통이었고, 땅속에서 바로 나온 잎은 넓고 커서 멀리서 찍어야 꽃과 잎들을 한 컷에 담을 수 있었다.

그래서 비비추를 종이에 담을 때도 꽃줄기는 하나만 넣고 큰 잎을 여러 각도와 다양한 모습으로 배치했다. 꽃줄기에는 다양한 꽃봉오리의 모습과 활짝 핀 꽃이 모두 있으면 좋겠다고 생각했는데 다행히도 찍어 놓은 사진 중에 그런 사진이 있어서 사진을 그대로 사용해 스케치를 완성했다.

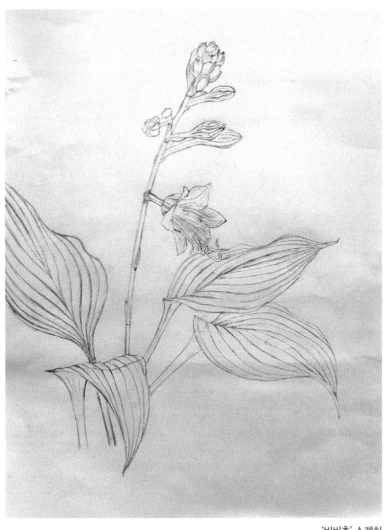

<div align="right">

'비비추' 스케치

2017. 8. 14. 모조지에 연필

</div>

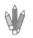

빛깔로 그리다

땅속에서 따로따로 나오는 꽃줄기와 잎

왜 항상 잎은 줄기에 달려 있을 거라는 생각을 했던 것일까? 비비추는 그렇지 않았다. 비비추는 잎이 줄기에 달려 있지 않고 땅속 뿌리에서 돋아서 흙 밖으로 바로 나온다. 그림 속의 꽃과 잎도 같은 뿌리에서 나온 것인지는 알 수 없다. 즉 부모가 같은지는 알 수 없다는 재미있는 사실!

이런 식물학적인 특징을 그림에서 보여주기 위해 잎 없이 꽃만 달려 있는 꽃줄기와 땅속에서 바로 나오는 잎들을 하나씩 하나씩 그려 넣었다.

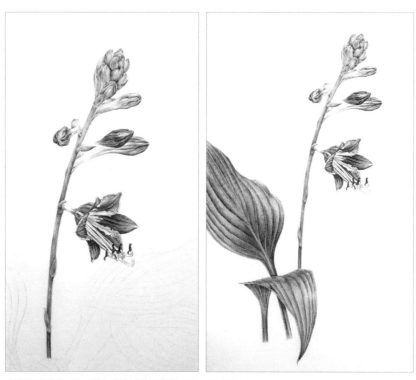

꽃줄기를 먼저 그리고 땅속에서 나온 잎을 하나씩 그려나갔다.

꽃줄기에 달려 순서대로 피어나는 꽃

식물을 관찰하다 보면 신기한 점이 많다. 줄기의 맨 꼭대기에는 거의 항상 아기 꽃봉오리가 자리한다. 그리고 그 아래에는 차례차례 그보다 조금씩 먼저 나온 꽃봉오리들, 그리고 그중 가장 아래에는 활짝 핀 꽃 또는 시든 꽃이 달린다. 이번 비비추가 그러한 전형적인 예이다.

그림을 그릴 때에도 그런 생각을 하며 아기 봉오리부터 활짝 핀 꽃까지 위에서 아래로 차례차례 그려 가니 지루하지 않고 재미있었다.

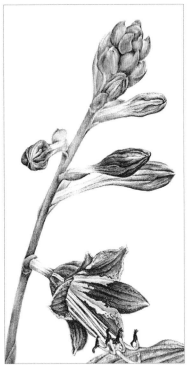

비비추 꽃의 은은한 보라색 만들기

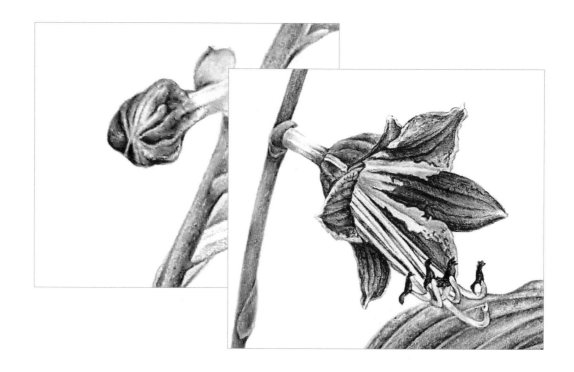

비비추 꽃봉오리와 꽃의 은은한 보라색을 만들기 위해서 보라색을 먼저 칠한 후에 흰색 색연필로 버니싱(burnishing)하면서 색을 올려갔다. 버니싱은 색을 칠한 후 그 위에 연한 색 또는 찰필, 버니셔(블랜더) 등으로 문질러서 색을 섞거나 퍼트리는 기법이다. 이렇게 흰색을 덧칠해주면 보라색이 자연스럽게 연해지고 퍼지면서 은은한 느낌을 낼 수 있다. 그리고 흰색 부분과 보라색 부분을 이어주어서 자연스러운 그러데이션(톤의 변화) 효과도 낼 수 있다.

** '작업에 사용한 재료 및 도구 – 버니싱(블렌딩) 도구' 참고 (p.15)

비비추 잎은 나란히맥

 비비추는 나란히맥을 가진 광택이 나는 큰 잎이 특징이다. 나란히맥은 외떡잎식물에서 볼 수 있는 잎으로 앞서 그린 '닭의장풀'의 잎도 비비추만큼 잎맥이 선명하게 보이지는 않지만 세로로 긴 나란히맥이다. (참고로, 쌍떡잎식물의 잎은 그물맥이다. 그물맥은 앞서 그린 애기똥풀이나 접시꽃의 잎같이 맥이 그물처럼 얽힌 모양을 하고 있다.)

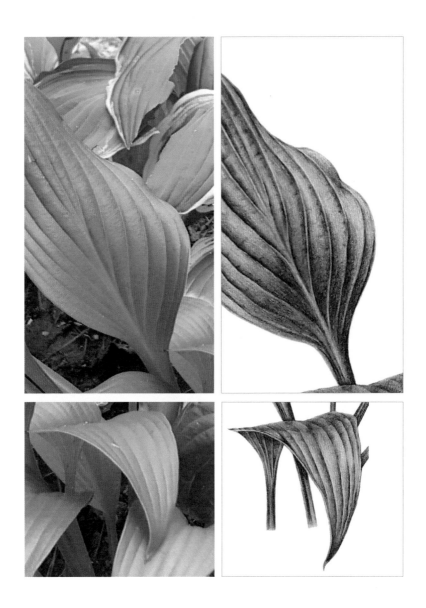

광택이 나는 잎 그리기

　잎의 광택은 빛에 의해 만들어진다. 빛이 강할수록 색이 보이지 않아 마치 흰색처럼 보이며 초록이 빛과 섞여서 파란색으로 보이기도 한다. 그래서 그림을 그릴 때에도 희게 보이는 하이라이트 부분은 종이 상태 그대로 남겨두고, 파랗게 보이는 부분은 파란색으로 칠해 눈에 보이는 대로 색을 올려주었다.

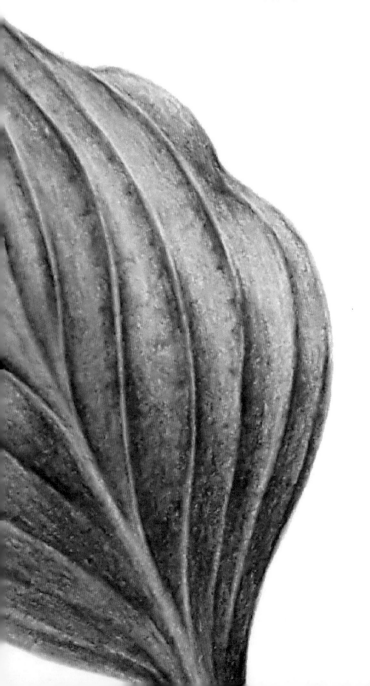

흰색으로 보이는 하이라이트 부분은 잎을 초록 계열로 채울 때 칠하지 않고 남겨 두면
된다. 남겨 둔 흰 부분과 색칠한 부분의 경계가 모호하도록 표현하는 것이 중요하기
때문에 흰 부분 위로 색연필이 종이를 스쳐가듯이 살짝 칠해주거나 흰 부분 양쪽에서
약해지는 가는 선들이 만날 듯 말 듯하게 그려주어도 자연스럽다.
초록이 빛과 섞여 파랗게 보이는 부분은 옅은 하늘색을 아주 살짝 올려준다. 주변의
초록과 섞이도록 흰색 색연필로 버니싱을 해주면 좀 더 자연스러워진다.

'비비추'는 내가 어렸을 적에는 한 번도 본 기억이 없고 이름을 들어보지도 못한 생소한 꽃이었다. 그러나 꽃에 관심이 생기고 그 이름을 알게 된 후부터는 동네 여기저기에서 눈에 잘 띄고 매체를 통해서도 이름을 자주 듣게 되는 친근한 식물이 되었다. 김춘수의 '꽃'이라는 시의 시구처럼 이름을 불러주기 전에는 그냥 '식물'이고 그냥 '꽃'이었을 뿐인데, 이제는 눈에 띄면 사진에 담기고 그림으로 그려지는 귀한 존재가 된 것이다.

　꽃에 대한 이런 소중한 감정은 내가 동네의 흔한 꽃들을 그림으로 그리고 글을 쓰는 이유이기도 하다. 이름을 알게 되면 한 번 더 눈길을 주게 되고 그 식물과 관련된 이야기를 떠올릴 수 있으니 그러한 즐거움을 다른 사람들도 느꼈으면 하는 바람이다.

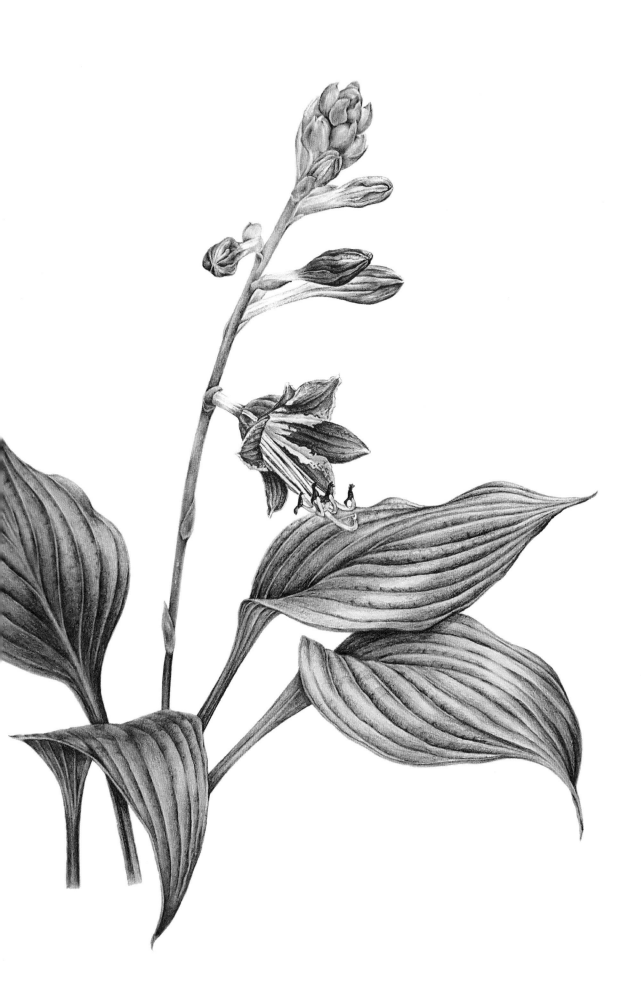

비비추

Hosta longipes (Franch. & Sav.) Matsum.

종이에 색연필 / colored pencils on paper
297 × 420mm
2017. 8. 20.
by 까실 (K.S. Chung)

능소화

3-4-5-6-7-8-9-10-11

2017. 8. 22. – 2017. 9. 4. (2주)

여름 내내 꽃이 피는
능소화

능소화는 동네 여기저기에서 여름 내내 끊임없이 꽃을 피워 우리를 즐겁게 해준다. 알고 보니 중국에서 건너온 관상용 덩굴 꽃나무로 소박하고 정겨워 보이는 모습과는 다르게 옛날에는 사찰이나 양반집 마당에서만 키울 정도로 고급스러운 나무였다고 한다.

능소화는 덩굴 식물이며, 꽃의 생김새는 나팔꽃과도 비슷하다. 그래서 영어 이름이 'Chinese trumpet creeper(중국 트럼펫 덩굴 식물)'이다.

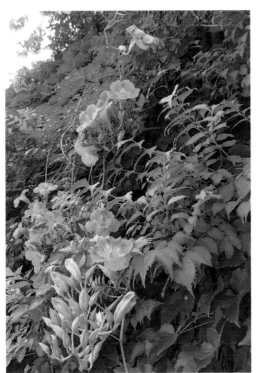

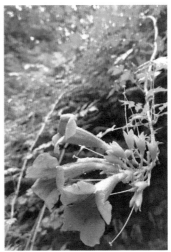

능소화와 미국능소화. 2017. 8. 2.~8. 10. 동네에서 촬영

왼쪽은 '능소화', 오른쪽은 '미국능소화'이다. 비슷하게 생겼지만 꽃의 색과 생김새가 조금 다르다. 신기하게도 왼쪽 '능소화'는 동양적이고 오른쪽 '미국능소화'는 서양적인 느낌이 든다

스케치 준비하기

　여름에 찍은 수많은 능소화 사진 중에서 능소화의 다양한 모습이 담겨 있는 한 장의 사진을 고를 수 있었다.

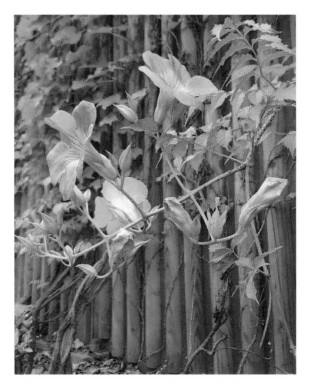

2017. 8. 13. 동네에서 촬영
능소화 그림의 대상이 된 사진이다

　이렇게 다양한 모습을 사진 한 컷에 담을 수 있었던 것은 한 줄기에 많은 꽃봉오리들이 달리고 6월부터 9월까지 오래도록 꽃이 피는 능소화의 특성 덕분이다. 그러나 운도 좋았던

것 같다. 우연하게라도 좋은 소재가 될만한 사진을 손에 넣기 위해서는 그림의 대상이 되는 식물의 특성과 개화 시기를 미리 잘 파악하고 시기별로 다양한 모습을 부지런히 찍어두는 노력이 필요하다.

좋은 사진 덕분에 전체적인 구성은 수월하게 할 수 있었다. 그래도 일부분은 그대로 사용하는 것이 마음에 들지 않아 다른 사진으로 교체하여 스케치와 채색 작업을 했다. 줄기에서 뻗어 나온 꽃 가지의 연결 위치와 방향 등도 조금씩 수정하여 구성했다.

'능소화' 스케치(2017. 8. 22. 모조지에 연필)와 교체된 대상 사진들

빛깔로 그리다

덩굴줄기에 주렁주렁 달려 있는 꽃봉오리들이 하나둘씩 시간차를 두고 꽃으로 피어나서 한 줄기에서도 꽃이 피어가는 과정의 다양한 모습들을 볼 수 있다. 잎을 굳게 다문 연두색 꽃봉오리와 주황색 꽃잎이 돌돌 말려 피어나는 꽃봉오리, 활짝 꽃이 피고 나서 통째로 떨어져서 꽃받침만 남은 모습까지, 종이 한 장에서 능소화의 생애를 한눈에 볼 수 있어서 재미있는 그림이 되었다.

연두색 꽃봉오리들

주황색 꽃잎이 보이기 전, 연둣빛 능소화 봉오리들이 참 많이도 달려 있다. 봉오리가 이렇게 많으니 여름 내내 그렇게도 꽃이 많이 피고, 많이 떨어지고 하는가 보다.

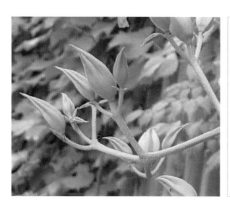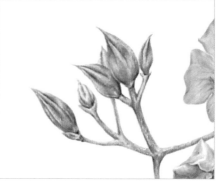

오므라지며 접힌 봉오리의 윗부분은 (필압을 세게 하여) 연두색으로 좀 더 진하게 먼저 그리고 그 위에 옅은 색으로 연두색을 퍼뜨려가면서 전체적으로 색을 칠한다.
꽃줄기에 있는 흰 점박이 무늬는 색을 칠하기 전에 아이보리색 색연필로 세게 콕콕 눌러 둔다. 나중에 색을 올릴 때 눌러둔 부분은 색이 칠해지지 않아서 점으로 보이게 된다.

돌돌 말려 피어나는 주황색 꽃봉오리들

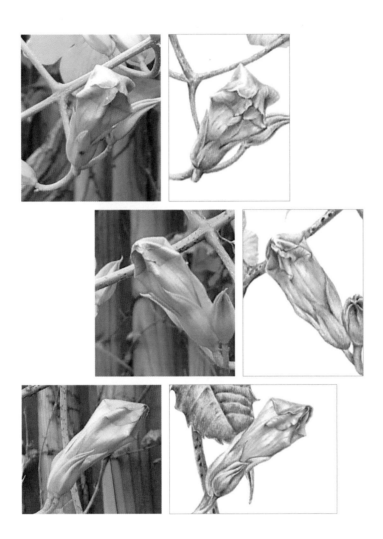

모서리가 다섯 개인 5각 원뿔을 생각하며 덩어리(꽃봉오리 전체)의 전체적인 명암을 먼저
표현한 후 세부적인 묘사를 해준다. 세부 묘사를 할 때에는 꽃잎이 겹쳐진 부분의 경
계를 진하게 먼저 그려준 후 색을 올리면 편하다.

핏줄처럼 가는 맥을 가진 꽃잎

　그림을 그리게 되면 언뜻 봐서는 보이지 않는 꽃잎의 가는 맥까지 보게 된다. 꽃 중에는 이렇게 핏줄처럼 가는 맥이 보이는 꽃들이 꽤 많다. 그림을 그릴 때에는 이런 가는 맥들을 어느 정도까지 세밀하게 표현할 것인가가 항상 고민이다. 정답은 없지만 그림으로 그려지는 크기와 같은 크기로 사진을 확대해 놓고 딱 그 상태에서 보이는 정도까지 그리는 것이 좋다. 사진을 너무 확대해서 실제로는 보이지 않는 정도까지 묘사를 하면 부자연스럽거나 징그러워 보일 수 있다.

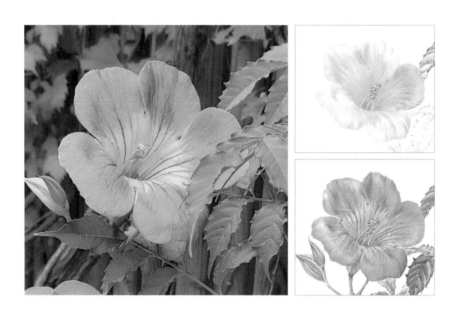

　능소화 꽃잎의 밑색은 그냥 주황색이 아니라 살짝 분홍빛이 나는 살구색으로 칠했다. 진한 꽃잎의 색을 다 올린 후 가는 맥을 표현하는 것은 쉽지 않기 때문에 밑색 위로 맥을 그려 나가면서 꽃잎의 색을 점차 진한 색으로 올려간다.

꽃이 떨어지고 암술과 꽃받침만 남다

　능소화 꽃은 수명이 다하면 오므라들거나 시든 채로 붙어 있지 않고 활짝 핀 상태로 바닥에 뚝 떨어진다.

능소화 꽃이 길가에 떨어져 있는 모습

암술과 꽃받침만 남은 모습

꽃이 떨어지고 나면 씨방과 연결된 암술과 꽃받침이 남는다. 이 모습도 노란 꽃으로 착각할 정도로 예쁘다. 이번 능소화 그림에도 이렇게 암술과 꽃받침만 남아 있는 모습을 담았다.

이 모습을 처음 보았을 때는 정체를 몰라서 한참을 쳐다봤던 기억이 난다. 식물마다 꽃이 떨어지는 방법이 다르고 꽃이 떨어진 후 남겨진 모습도 다양하다. 그림을 그리다 보면 이런 다양한 모습을 관찰하는 재미가 있다. 그 모습을 그림에 담을 수 있어서 더 즐겁다.

 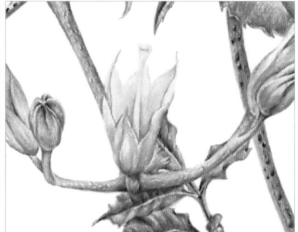

남겨진 암술과 꽃받침은 둘 다 노란색으로 그 경계가 미묘하기 때문에 구분해서 표현하기 어렵다. 이 경계가 잘 보이도록 하려면 진한 노란색 또는 옅은 갈색 계열의 색으로 그 경계를 먼저 그려준 후 색을 퍼트려가면서 노란색을 올려주면 수월하다.

반점이 있는 덩굴 줄기와 나무 줄기

능소화의 굵은 덩굴 줄기에는 자줏빛이 도는 갈색의 반점들이 있는 것이 특징이다.

줄기에 있는 갈색 반점은 줄기의 초록색을 먼저 칠한 후에 그 위로 그려주었다. 반점 아래쪽 어두운 부분을 좀 더 진한 색으로 강조해주면 반점이 더욱 도드라져 보인다.

능소화에서는 초록빛을 띤 덩굴 줄기뿐만 아니라 나무 줄기도 함께 보인다. 능소화가 풀이 아니고 나무임을 보여주는 부분이다.

그해 여름 8월 중순이 넘어서야 능소화를 그리기 시작했는데 그릴 분량이 많아 작업기간이 9월까지 넘어갔다. 그리고 비까지 와서 그림을 완성하기 전에 꽃이 다 떨어지면 어쩌나 걱정을 했었다. 그런데 9월 초에 그림을 완성하고 (브런치에) 글을 발행했을 때까지 여전히 능소화는 다 지지 않고 피어 있었다. 정말 고마웠다. 덩굴 식물 능소화는 역시 생명력이 강하다.

2주 동안 능소화를 그리며 능소화에 대해 많이 알게 되어 이전보다 훨씬 가까워진 느낌이 들었다. 보태니컬 아트는 식물을 알아가고 친해지게 하는 힘이 있다. 식물과 그림 그리는 것 둘 다 좋아하는 이들에게는 이보다 더 좋은 취미가 없는 것 같다.

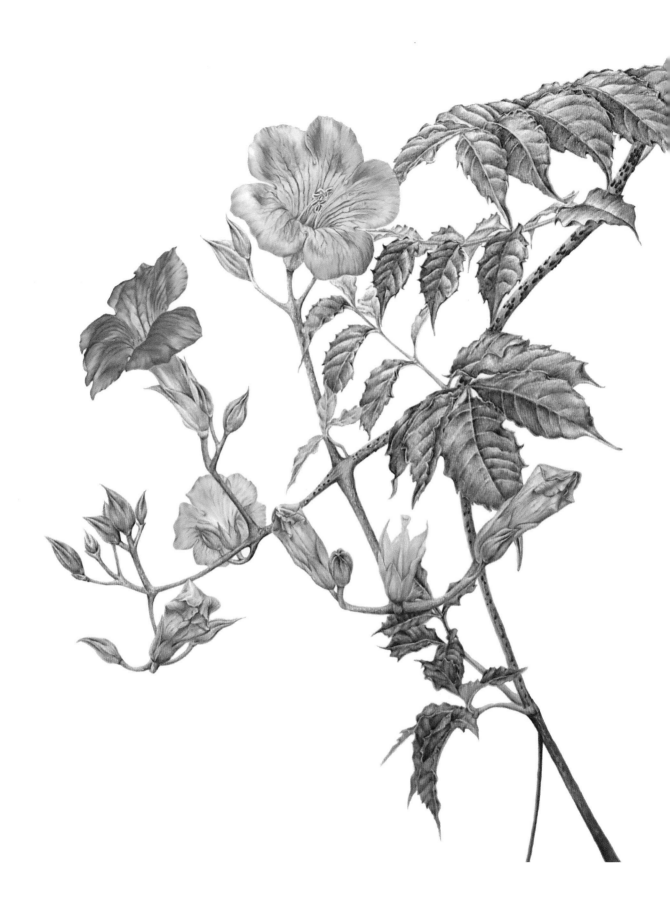

능소화

Chinese trumpet creeper
Campsis grandiflora (Thunb.) K. Schum.

종이에 색연필 / colored pencils on paper
297 × 420mm
2017. 9. 4.
by 까실 (K.S. Chung)

옥잠화

3–4–5–6–7–8–9–10–11

2017. 9. 6. – 2017. 9. 12. (1주)

옥비녀처럼 우아하고 향기로운
옥잠화 꽃

옥잠화는 자(紫)옥잠이라고도 불리는 비비추와는 사촌지간처럼 비슷하다. 꽃의 빛깔은 다르지만 같은 백합과 식물이며 여린 잎을 나물로 먹는 것, 꽃줄기와 잎이 따로따로 흙 속의 뿌리에서 올라오는 형태, 꽃봉오리와 꽃의 모양, 꽃이 시드는 모습까지 비슷한 점이 많다.

그렇지만 옥잠화는 국산 토종인 비비추와는 다르게, 중국에서 건너온 관상용 꽃이며 비비추 꽃이 다 시들어가는 초가을에 핀다. 그리고 잎이 비비추보다 더 둥글고 크다. 비비추가 귀엽고 예쁜 느낌이라면 옥잠화는 우아하고 아름다운, 좀 더 성숙한 여인 같은 느낌이다. 길쭉한 봉오리 모양이 비녀 같다고 하여 '옥비녀꽃'이라고도 불린다고 하니 그 이름과 이미지가 정말 딱 맞는다.

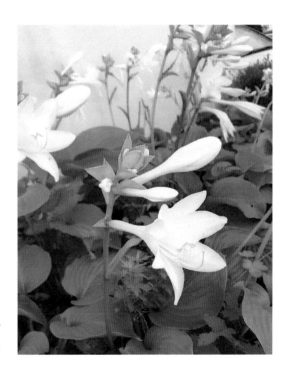

옥잠화

2017. 8. 26. 오전 9시경 동네에서 촬영

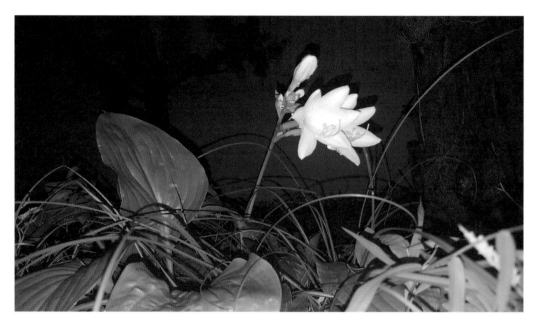

밤에 본 옥잠화. 2017. 8. 24. 저녁 8시경 동네에서 촬영

옥잠화는 빛을 별로 좋아하지 않는 것 같다. 동네 여기저기 피어 있는 옥잠화를 모두 관찰하며 다녔는데 해가 중천에 뜨기 전인 아침과 밤에만 활짝 핀 꽃을 볼 수 있었다. 옥잠화는 활짝 피어 있을 때가 가장 예쁘다. 해가 들면 봉오리를 오므려버리니 옥잠화의 아름다운 모습을 보려면 오전 10시 이전에 보는 것을 추천한다. 비비추와 마찬가지로 옥잠화도 무리 지어 피어 있는 경우가 많은데 여러 송이가 활짝 꽃봉오리를 열고 있으면 그 향기가 꽤 강하고 매혹적이다. 개인적으로 느끼기에는 백합 향기보다 더 은은하고 좋은 향기다.

스케치 준비하기

옥잠화는 8월 말부터 9월 초가 절정이다. 앞서 언급했듯이 아침과 밤에만 활짝 핀 꽃을 볼 수 있기에 아침에 주로 사진을 찍었다. 사실, 거의 모든 식물이 아침에 그 모습이 가장 예쁘다. 빛의 방향이나 빛의 양을 고려할 때, 아침이 사진 찍기에 가장 좋기도 하다.

옥잠화 꽃봉오리가 길게 나오기 전 초록색 포엽에 쌓여 있는 귀여운 꽃봉오리와 흰 비녀 같이 생긴 꽃봉오리, 암술과 수술이 보이는 활짝 핀 꽃, 하트 모양을 한 넓고 큰 잎을 모두 그림에 담기 위해 총 세 장의 사진을 선택했고 각각의 사진에서 필요한 부분만을 취하여 그림을 구성했다.

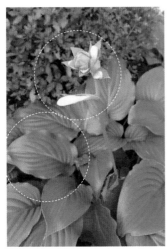

옥잠화 그림을 위해 선택된 사진들과 대상. 2017. 8. 26. 동네에서 촬영

활짝 핀 꽃은 잎 앞쪽에 배치시키기 위해 조금 아래쪽을 향하도록 방향을 바꿔서 스케치를 했다. 아래 그림은 최초 스케치인데, 이 후 채색할 종이에 옮겨 그리면서 긴 봉오리를 하나 더 추가해 넣었다.

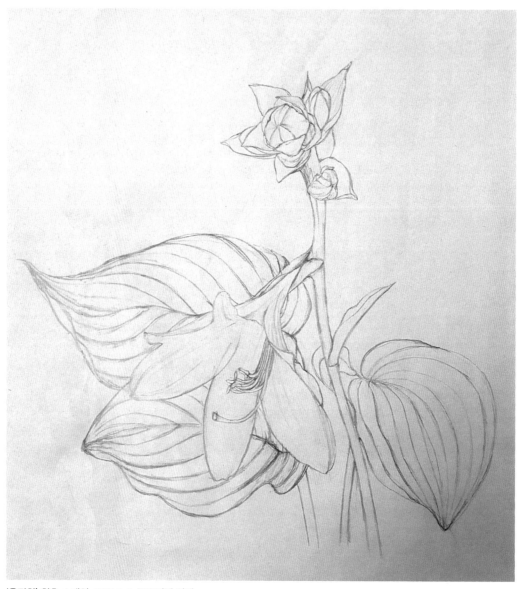

'옥잠화' 최초 스케치. 2017. 9. 6. 모조지에 연필

빛깔로 그리다

수채(수성)색연필과 물을 사용한 채색

이번 옥잠화 그림은 수채(수성) 색연필의 특징을 이용해 새로운 기법을 시도해보았다. 수채 색연필로 채색한 후 물칠을 하여 수채화와 같은 효과를 내는 것이다. 호기심이 발동해서 처음으로 해보았다.

① 색연필로 연한 밑색을 칠한 후에 붓에 물을 묻혀 전체적으로 물칠을 해준다. 물기가 마르면 다시 색연필을 사용해 전반적으로 초록색을 올려 준다. 이때 밝게 보이는 부분은 옅게 칠해준다.

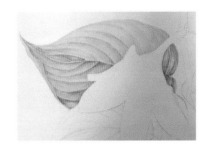

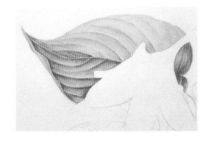

② 초록 계열 색연필로 조금씩 더 진하게 색을 올려 음영을 표현한다. 이렇게 올린 음영은 붓에 물을 조금씩 묻혀 붓질을 하여 색을 퍼트려준다.

③ 색연필 채색과 물칠(붓질)을 원하는 색이 나올 때까지 반복한다.

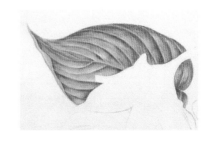

비비추보다 연한 느낌의 넓은 옥잠화 잎

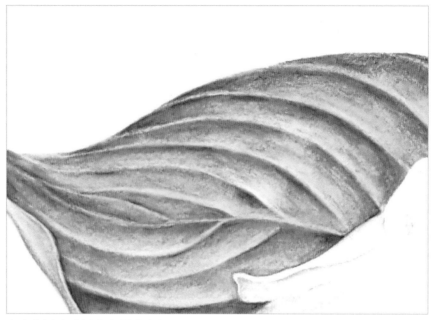

수채 색연필에 물칠해서 채색한 옥잠화 잎

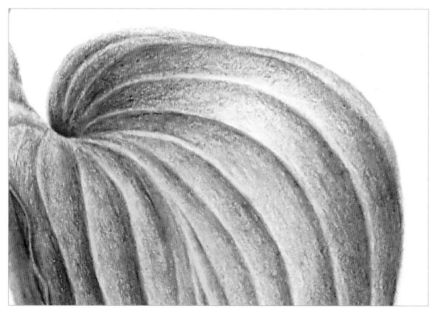

물칠하지 않고 수채 색연필로만 채색한 옥잠화 잎

옥잠화는 비비추와 같은 나란히맥 잎을 가지고 있어 이 두 식물의 잎은 생긴 모양이 매우 비슷하다. 다만 옥잠화 잎이 비비추 잎보다 크기가 크고 넓적하며 광택이 덜한 편이다. 그리고 초록색도 좀 더 연한 느낌이다.

색연필로 이런 넓은 면적을 칠하는 것은 꽤 힘든 작업이다. 그래서 좀 더 쉽게, 빨리 그려볼까 하는 생각에 수채색연필에 물을 칠하는 기법을 활용해보았다.

그림에는 물을 사용했을 때와 그렇지 않았을 때의 차이를 쉽게 알 수 있도록 두 채색 기법을 혼재된 상태 그대로 두었다. 아마도 두 잎에서 서로 다른 느낌을 받을 수 있을 것이다.

물칠을 하여 표현하는 것은 색연필로만 할 때처럼 밑색을 꼼꼼히 칠하지 않아도 색이 잘 퍼져서 편하다. 그러나 물이 마를 때까지 기다렸다가 색연필로 색을 올리고 다시 붓으로 물칠을 하는 작업을 반복해야 하며 색연필처럼 쉽게 지울 수 없다. 그래서 조심스럽게 작업을 하다 보니 시간이 조금 더 걸리는 것 같다.

물을 사용한 잎을 보면 물을 사용하지 않은 잎에 비해서 발색(밝고 선명한 느낌)이 조금 더 좋아 보이며, 색연필의 안료가 골고루 퍼져서 색연필로만 칠한 잎에서 보이는 희끗희끗한 종이의 틈이 보이지 않는다. 그렇지만 색연필화는 색연필만의 스트로크(stroke)라는 질감을 살릴 수 있으니 어느 쪽이 좋은지는 각자가 판단해야 할 것 같다.

초록 포엽에 겹겹이 쌓인 꽃봉오리들

　하얀색 꽃봉오리들이 납작한 모양으로 초록 포엽 속에 숨어있다가 조금씩 모습을 드러내며 결국 비녀처럼 길어지는 과정이 신기하고 재미있다.

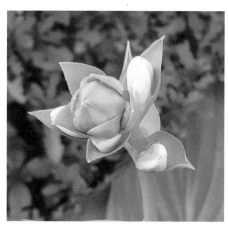 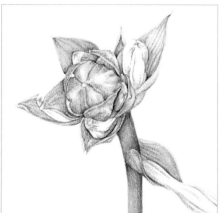

　이 부분도 색연필에 물을 사용하여 그렸다. 잎처럼 넓은 면적에 물칠을 하면 물을 사용한 티가 많이 나는데, 이렇게 좁은 면적에 조금씩 물로 붓질을 하며 색연필을 차차 올려가니 별로 티가 나지 않고 자연스럽다.

색연필에 물을 사용하여 그릴 때 주의할 점

　반드시 수채화 전용지를 사용해야 한다. 보통 색연필화는 제도 패드나 브리스톨지 등 매끄러운 종이를 사용하는데 이런 종이는 물 흡수력이 떨어지고 종이가 쉽게 울기 때문에 사용하지 않는 것이 좋다.

하얀 꽃 그리기

흰 꽃은 표현하기가 어려워서 선뜻 용기 내어 그리게 되는 꽃이 아니다. 흰 꽃의 아웃라인 및 명암은 회색을 사용해야 하는데, 회색 색연필은 자칫 잘못 사용하면 채색을 하지 않은 연필 그림처럼 보일 수 있어서 조심스럽다.

그래서 흰 꽃을 그릴 때에는 꽃의 뒤쪽(배경)으로 잎과 같이 색이 있는 대상을 배치하는 방법을 쓴다. 이렇게 하면 흰색이 잘 드러나기 때문에 꽃의 아웃라인에 회색을 사용하지 않아도 되어 그림이 한결 자연스럽다.

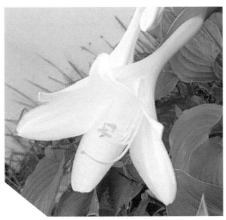 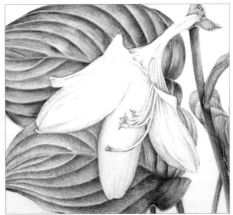

흰색 꽃에는 차가운(cold, cool) 회색 계열의 색연필을 사용한다. 보통 색연필의 회색은 여러 단계가 있어서 (예를 들면 파버카스텔의 경우, cold grey 5단계, warm grey 5단계의 색이 있다.) 옅은 색에서 짙은 색 순으로 점차 색을 올려가며 명암을 표현한다. 이 그림에서는 꽃잎 아래로 초록색 잎이 살짝 비쳐 보이는 듯한 느낌과 흰 꽃잎이 빛과 섞여서 푸르스름하게 보이는 모습을 표현하기 위해 회색에 연한 하늘색을 함께 올렸다.

이번 옥잠화 그림에서는 수채(수성)색연필에 물을 사용하는 새로운 시도를 해보는 재미가 있었다. 또한 흰색 꽃을 그려 보는 도전을 했는데, 이런 새로운 시도와 도전이 목표였기 때문에 결과보다는 그리는 과정 자체가 만족스러웠다. 새로운 시도의 희생양이 된 옥잠화에게는 미안하지만 다음에 흰 꽃을 그릴 때에는 더 잘 그릴 수 있으리라는 생각을 하면서 아쉬움은 접기로 했다.

색연필에 물을 사용하여 그리는 기법은 색연필로 수채화 느낌을 내보고 싶거나 그 느낌이 궁금한 경우에 해볼 수 있는 시도라고 생각한다. 하지만 어느 정도 수채화를 경험해본 지금 시점에서는 색연필화는 색연필로만, 수채화는 수채 물감으로만 그리는 것이 더 담백하고 매력적이라는 생각이 든다. 그렇지만 혹시 생각이 바뀔지 모르니 나중에 기회가 되면 한번 더 시도를 해 봐야겠다.

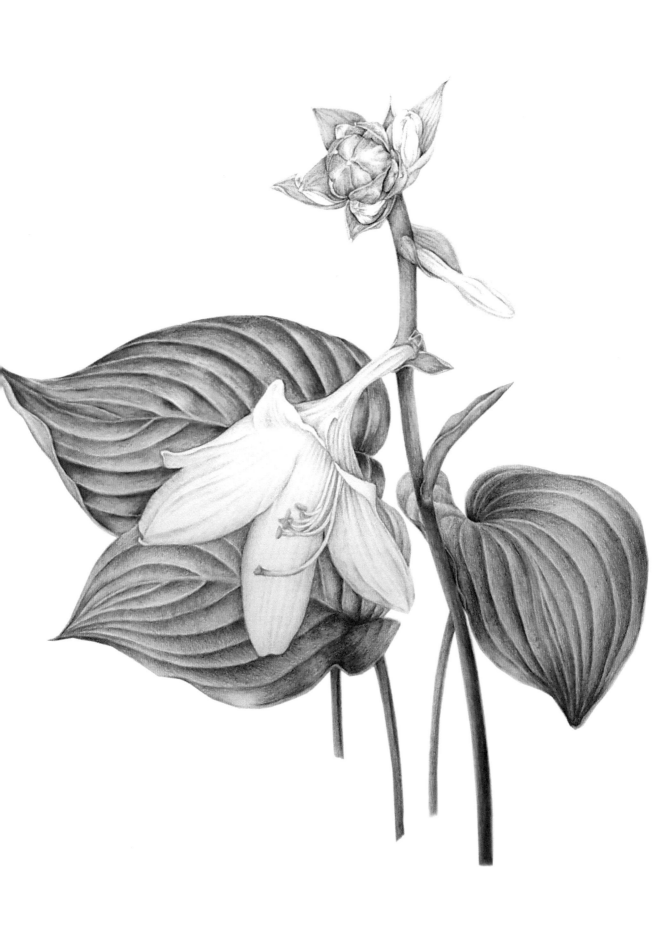

옥잠화

Fragrant Plantain Lily
Hosta plantaginea (Lam.) Asch

종이에 색연필과 물 / colored pencils and water on paper
297 × 420mm
2017. 9. 12.
by 까실 (K.S. Chung)

나팔꽃

3-4-5-6-7-8-9-10-11

2017. 9. 22. – 2017. 9. 25. (4일)

굿모닝~ 하며 아침 인사를 하는
나팔꽃

한여름부터 초가을까지 동네에는 나팔꽃이 한창이다. 덩굴 식물답게 꽃이 다 진 명자나무를 칭칭 감고 여기저기 활짝 핀 나팔꽃들이 "굿모닝!" 하며 아침 인사를 건네는 것만 같다.

그해 여름 우리 동네에는 파란색 나팔꽃이 많이 피었다. 아래 사진을 보면 세 갈래로 갈라진 잎도 보이고 하트 모양을 한 둥근 잎의 나팔꽃도 보인다.

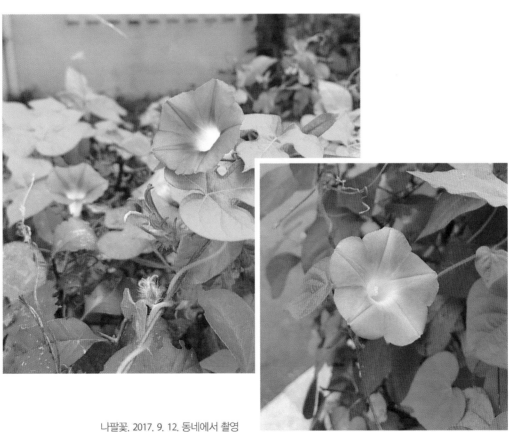

나팔꽃. 2017. 9. 12. 동네에서 촬영

우리 동네에서는 메꽃이 나팔꽃보다 일찍 피었다 졌다. 메꽃은 나팔꽃과 많이 닮아서 많은 사람들이 나팔꽃으로 착각할 것 같다. 실제로도 나팔꽃은 메꽃과로 분류된다. 그러나 메꽃은 다년생의 토종 꽃이고 나팔꽃은 인도에서 온 1년 살이 꽃이다.

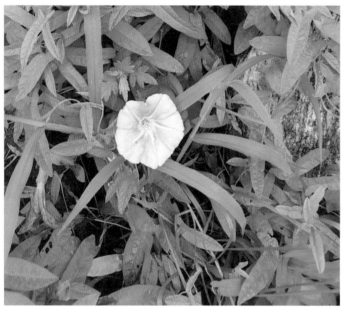

메꽃. 2017. 8. 21. 동네에서 촬영 길쭉하고 끝이 뾰족한 메꽃의 잎

분홍, 빨강, 파랑 등 다양한 색의 꽃이 피는 나팔꽃과 달리 메꽃은 분홍색 한 가지 색 꽃만 피고 잎이 길쭉하고 끝이 뾰족하게 생겨 나팔꽃과 쉽게 구별할 수 있다. 또한 나팔꽃은 해가 있을 때만 피어 있는데, 메꽃은 하루 종일 피어 있다.

스케치 준비하기

　나팔꽃은 'Morning glory'라는 영어 이름이 말해주듯이 아침 해가 있을 때만 활짝 피며 그때의 모습이 가장 예쁘다. 나팔꽃이 피던 시기에 나는 활짝 핀 예쁜 모습을 포착하려고 아침마다 사진을 찍으러 다녔다.

　앞서 그린 옥잠화에 이어 다음 그림을 고민하던 시기에 동네에 많이 피어 있던 꽃이 나팔꽃이어서 그림의 주인공으로 정하게 되었다. 그리고 그때가 마침 수채화를 막 시작한 시기여서 나팔꽃은 수채화의 연습용 그림이 되었다.

　처음 시도하는 보태니컬 아트 수채화라 복잡한 구성보다는 단순한 구성으로 하려고 꽃과 잎, 줄기로만 구성된 이 사진을 그림의 대상으로 정했다.

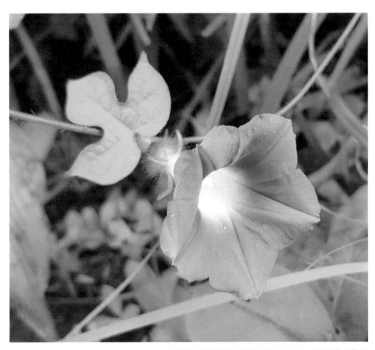

그림의 대상이 된 사진. 2017. 9. 12. 동네에서 촬영

이미 단순한 구성을 염두에 두고 사진 한 장을 골랐기 때문에 별다른 고민 없이 잎의 크기만 조금 크게 조정하여 사진과 거의 같게 스케치를 진행했다.

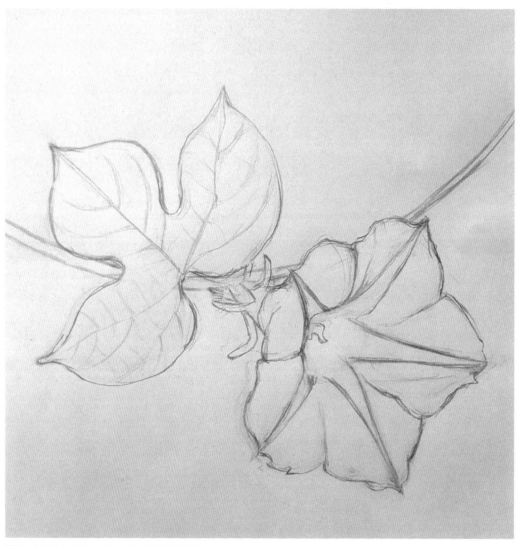

'파란 나팔꽃' 스케치. 2017. 9. 22. 모조지에 연필

스케치 후에는 채색을 위해 이와 같은 전사 과정을 거쳤다.

① 스케치한 모조지 뒷면에 그림이 그려진 부분만 2B연필로 칠하여 흑지를 만든다.

② 채색할 종이 위에 스케치한 종이를 올린다. 이 상태에서 스케치를 베껴 그리면 연필의 흑연이 채색할 종이에 묻어난다.

③ 채색할 종이에 묻은 흑연은 퍼티 지우개로 옅게 만들어 채색할 때 흑연이 색과 섞이지 않도록 한다.

빛깔로 그리다

나팔꽃 잎 그리기

아래는 수채 물감으로 잎을 그리는 가장 기본적인 과정이다. 개인적인 방법일 수 있으니 참고하여 경험해보고 자신에게 맞는 방법을 찾아가면 좋겠다.

바탕색(밑색) 칠하기

① 붓에 깨끗한 물을 흠뻑 묻혀 색칠할 부분에 칠한다. 이 때 물칠이 연필선 밖으로 나가지 않도록 조심한다.

② 물칠 전에 미리 만들어 놓은 바탕이 되는 연한 초록색을 물칠한 부분에 칠한다. 물이 마르면 스케치한 연필 선을 지워준다.

③ 바탕을 칠한 후, 물기가 다 마르기 전에 좀 더 진한 부분은 진한 색으로 묽게 덧칠을 한다.

이렇게 물칠을 먼저 하고 색을 칠하는 것을 습식(wet-on-wet)이라고 하며, 물칠을 하지 않고 바로 색을 칠하는 것은 건식(wet-on-dry)이라고 한다. 습식은 넓은 부분을 칠할 때나 부드럽게 표현되어야 하는 경우 많이 사용하고, 경계 부분 등 정확하고 세밀하게 칠해야 하는 부분에는 주로 건식을 사용한다.

습식으로 하면 얼룩이 덜 생기고 건식으로 할 때에는 물감의 농도가 묽으면 얼룩이나 번짐이 생기기 쉽다. 그래서 건식으로 할 때에는 물감의 농도를 잘 조절하는 것이 중요하다. 마른 붓(물기가 적은붓)을 하나 더 사용하여 물감을 칠한 후 닦아주면 깨끗하게 칠할 수 있다.

색칠할 물감의 농도를 알기 쉽게 water → milk → cream → butter(저농도→고농도)로 표현하기도 하는데, 바탕색은 가장 묽게 칠해주는 것이 좋다.

색 올리기 – 밀어내기와 닦아내기

④ 바탕색이 다 마르면 바탕색보다는 조금 더 되게 농도를 조절하여 붓에 물감을 묻혀 종이에 떨어뜨린다.

⑤ 떨어뜨린 물감을 퍼트릴 때에는 좀 더 진한 부분과 연한 부분을 미리 생각해 두어야 한다. 진하게 표현하는 부분으로는 붓으로 물감을 밀어내어 농도가 더 짙어지도록 하고 색이 옅어야 하는 부분으로는 붓으로 물감을 닦아내어 옅게 만드는 식으로 색을 칠한다.

종이에 이미 칠한 색을 옅게 만들거나 닦아낼 때에는 물기가 마르기 전에 물기가 거의 없는 깨끗한 붓으로 닦는다. 이때 생긴 종이에 남은 물기는 키친타올을 사용하여 없앨 수 있다. 물기가 마른 후에라도 붓에 물기를 조금 묻혀 같은 방법으로 닦아내도 된다.

색 올리기 – 음영 표현하기

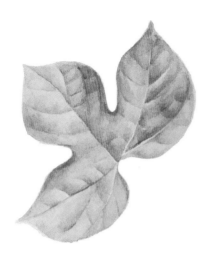

⑥ 색을 올릴 때 자연스럽게 올리려면 물의 농도 조절과 그러데이션(톤 변화)이 중요하다. 색칠을 할 때 물기가 적은 깨끗한 붓으로 그 위에 붓질(마른 붓질)을 하면 붓이 물기를 흡수해서 종이에 칠해지는 물기를 조절할 수 있다. 이 방법을 쓰면 한결 자연스러운 그러데이션이 가능하다.

⑦ 반복하여 색을 올려 원하는 색과 양감, 음영 등을 표현한다.

습식으로 색을 올릴 때 주의할 점은 물기가 말라가는 과정에서 덧칠을 너무 많이 하면 색이 탁해지고 종이도 상할 수 있다. 그러니 색을 더 올리려면 물기가 완전히 마른 후에 하도록 한다.

색 올리기 – 잎맥을 세밀하게 표현하기

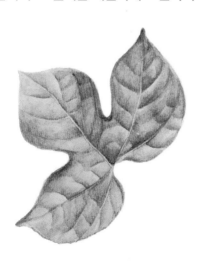

⑧ 음영 표현까지 어느 정도 끝났다면 세밀한 표현으로 들어간다. 세밀한 표현을 할 때에는 얇은 붓을 사용하고 물감의 농도를 되게 하여 (cream, butter 농도 정도) 건식으로 하는 것이 좋다. 이렇게 하면 물기가 적어 붓을 컨트롤하기 쉽고 번짐을 막을 수 있다.

습식 또는 건식의 사용은 그리는 대상에 따라 다르게 적용할 수 있고, 개인에 따라 맞는 방법을 선택하여 사용하면 된다.

주로 넓은 면은 습식으로, 세밀한 표현은 건식으로 하는 것이 일반적이지만 물감의 농도를 잘 조절할 수만 있다면 건식만으로도 깔끔한 그림을 그릴 수 있을 것이다.

** 수채화에 사용한 재료 및 도구는 '작업에 사용한 재료 및 도구' 참고

다섯 갈래 자줏빛 주름이 있는 꽃잎과 털이 많은 꽃받침

나팔꽃은 안쪽에 자줏빛으로 다섯 갈래의 선명한 주름이 있고 꽃받침에는 털이 많이 나 있다. 보고 그린 꽃은 서로 다른 두 개의 파란 나팔꽃이었는데, 꽃받침과 꽃의 전체적인 모양은 위쪽 사진을, 자줏빛 주름은 아래쪽 사진을 참고해 그렸다.

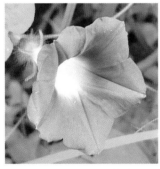
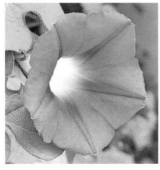
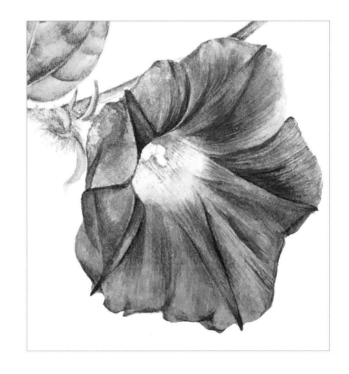

내가 생각하는 보태니컬 아트 수채화는 일반적인 정물 수채화와 이런 점이 다르다. (색연필화도 재료만 다를 뿐 마찬가지이다)

하나. 거칠지 않게, 매끄럽고 곱게 색을 올린다.

물 자국, 붓 자국, 번짐 등이 거의 보이지 않게 매끄럽게 색을 칠하여 여러 색이 겹쳐져도 거칠게 색이 올라가는 것이 아니고 곱게 올려지도록 그린다.

둘. 세밀한 묘사

일반 정물 수채화에 비해 세밀하게 묘사한다. 세필 붓을 사용하여 잎맥, 꽃잎의 결, 주름 등을 하나하나 세밀하게 사실적으로 묘사한다.

셋. 식물학적인 접근

대상의 형태와 색 등을 과장하지 않고 사실적으로, 그리고 식물학적으로 접근하여 형태와 색 등을 정확하게 묘사하여 식물적인 특성을 설명할 수 있는 그림이 되도록 한다.

넷. 배경과 그림자의 생략

일반 정물은 배경을 그려 넣는 경우가 많은데, 보태니컬 아트는 식물에만 집중할 수 있도록 배경은 거의 그려 넣지 않는다. 전통적으로 그림자도 거의 그리지 않는 것이 특징인데, 식물학적인 접근에서 아트적인 방향으로 변해오면서 사실감을 극대화하기 위해 과하지 않게 그림자를 넣기도 한다.

국내의 보태니컬 아트는 접근하기 쉬운 재료인 색연필로 가르치는 곳이 많아 수채화보다 색연필화가 주를 이룬다. 그러나 세계적으로는 색연필화보다 수채화로 그리는 보태니컬 아티스트들이 더 많다. 우리나라도 점점 수채화로 그리는 사람들이 늘어가는 추세인 것 같다.

수채화는 색연필화보다 재료 및 도구들과 익숙해지기까지의 시간이 더 많이 필요하지만 풍부한 색을 만들어낼 수 있고 발색이 좋으며 완성된 그림의 유지관리 면에서 색연필화보다 장점이 많다고 생각한다. 색연필에 익숙해졌다면 이제 수채화에도 도전할 것을 추천한다.

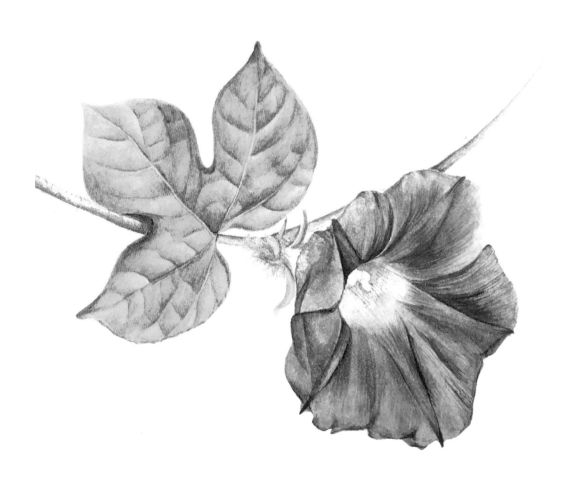

파란 나팔꽃 (미국 나팔꽃)

Morning glory (ivyleaf morning glory)
Ipomoea hederacea (L.) Jacq.

종이에 수채 물감 / watercolor painting on paper
186 × 162mm
2017. 9. 25.
by 까실 (K.S. Chung)

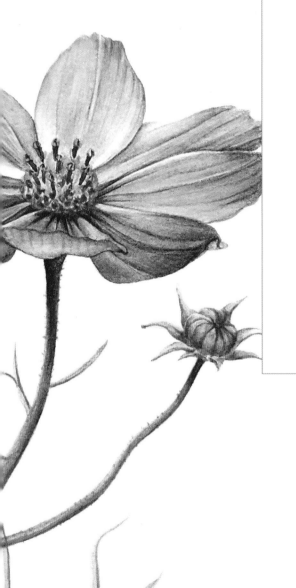

코스모스

3–4–5–6–7–8–9–10–11

2017. 10. 16. – 2017. 10. 17. (2일)

가을의 상징 코스모스,
노란색도 있을까?

여름에도 간간이 보이기는 하지만 코스모스는 역시 가을 꽃이다. 10월에 한창인 코스모스는 하늘하늘한 자태가 선선한 가을 바람의 느낌이다.

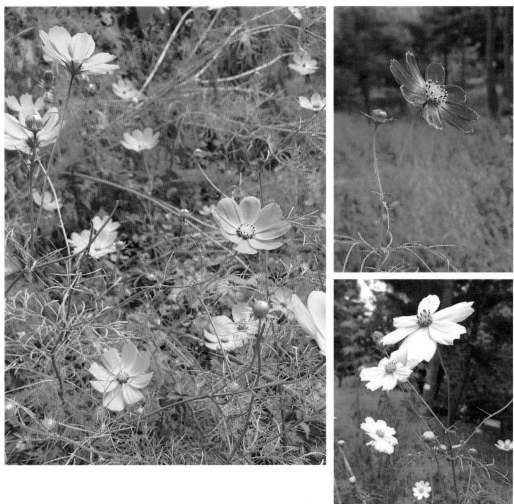

코스모스. 2017. 10. 3. 동네에서 촬영

코스모스 꽃은 흰색, 분홍색, 연보라색, 진분홍색 등이 있는데 같은 시기에 노란색, 주황색의 꽃이 피는 '노랑코스모스'도 있다. 예전 같았으면 같은 코스모스로 생각하고 넘어갔을 텐데 식물에 눈을 뜬 후부터는 잎의 생김새가 다르면 일단 의심하고 찾아보게 된다. 알아보니 일반 코스모스와는 다른 종류다. 학명도 다르고, 영문 명칭도 다르다. 노랑코스모스는 yellow cosmos, 일반 코스모스는 common cosmos이다. 잎의 모양이 일반 코스모스와 다르게 생겼는데 일반 코스모스 잎보다 넓고 쑥갓처럼 생겼다.

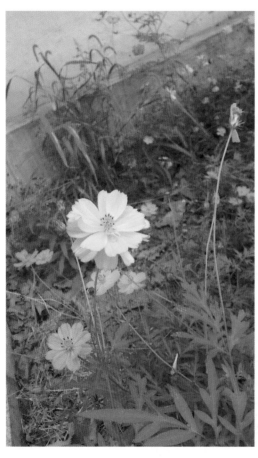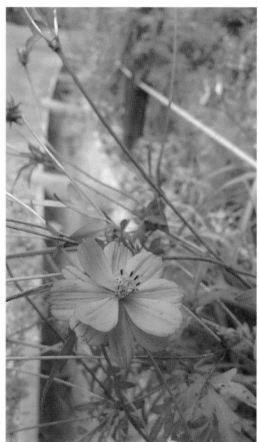

노랑코스모스. 2017. 10. 3. 동네에서 촬영

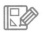

스케치 준비하기

 가을을 맞아 딱 떠오른 동네 꽃이 코스모스라서 10월 초에 코스모스 꽃 사진을 열심히 찍어 놓았다. 그림은 10월 중순에 그렸는데, 이 사진이 그림의 대상이 된 사진이다.

'코스모스' 그림의 대상이 된 사진. 2017. 10. 3. 동네에서 촬영

나팔꽃과 마찬가지로 코스모스도 수채화 연습을 위한 그림이었다. 원래는 꽃잎만 연습삼아 그릴 생각으로 수채화 전용지에 연필로 꽃잎의 아웃라인만 그려 놓고 바로 채색을 시작했다. 그런데 채색을 하고 보니 아까워서 꽃줄기와 꽃봉오리, 잎들을 추가로 그려 넣어 지금의 그림이 되었다.

별도의 스케치 과정 없이 바로 수채화 전용지에 '코스모스' 그림을 그리고 있는 모습. 2017. 10. 17.

빛깔로 그리다

　코스모스 그림은 애초부터 꽃잎을 그리는 연습을 하려고 시작한 거라서 꽃잎을 그리는 데 대부분의 시간을 할애했다. 꽃줄기, 잎, 꽃봉오리는 1~2시간 만에 그렸는데 꽃줄기와 잎은 밑그림도 없이 바로 붓으로 그린 탓에 보기에 그리 좋지 않다.

꽃잎 그리기

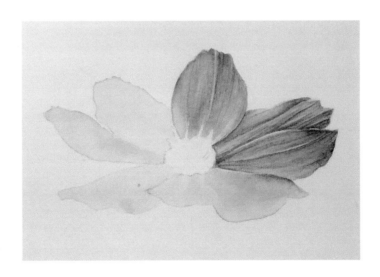

① 꽃잎의 모양을 따라 물을 먼저 바른 후 연한 분홍색으로 밑색을 칠한다. 이때 꽃잎을 가리는 기다란 암술 부분은 남겨두어야 한다. 암술과 수술이 꽃잎과 많이 겹친다면, 마스킹액을 사용해 꽃잎의 색이 칠해지지 않도록 미리 커버해두면 좋다.

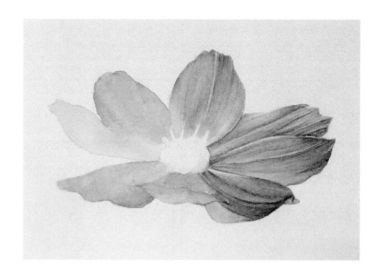

② 밑색이 마르면 한 잎 한 잎 조금씩 색을 올려간다. 꽃잎의 색이 어느 정도 칠해지면 물기를 줄이고 물감의 농도를 좀 더 되게 만들어 결을 섬세하게 표현한다.

꽃잎의 색을 표현할 때에는 물칠을 하고 색을 올리는 습식으로 하는 것이 좋다. 색이 물과 섞여 자연스럽게 퍼지는 것이 꽃잎의 표현에 적합하기 때문이다. 그러나 결을 표현할 때에는 섬세한 표현을 위해 건식(물칠 없이)으로 하는 것이 좋다.

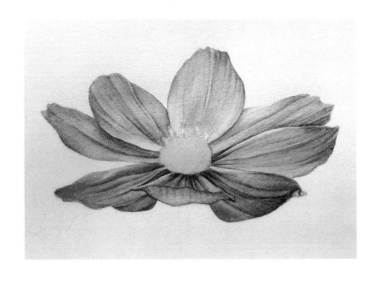

③ 꽃잎의 채색이 어느
 정도 끝났다면 암술
 과 수술이 있는 부분
 에 노란색으로 바탕
 색을 깔아준다.

④ 노랗게 칠한 바탕색이 다 마른 후에 암술과
 수술을 그려 넣는다. 갈색으로 길게 나온 것
 이 암술이고 그 아래로 노랗고 짧게 보이는
 것이 수술이다.

코스모스는 암술과 수술 부분이 꽃잎의 색보다 진하기 때문에 꽃잎보다 나중에 채색을
했다. 그렇지 않은 경우에는 반대로 꽃잎보다 암술과 수술을 먼저 채색하는 것이 좋다.
암술과 수술 부분처럼 섬세한 부분은 0호 또는 1호 붓을 사용하여 물기를 적게 하고
농도를 되게 하여 건식으로 그리는 것이 좋다.

천천히 쌓아 올리는 꽃잎의 색

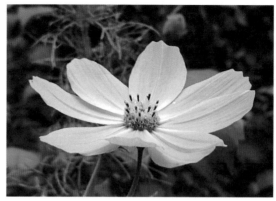

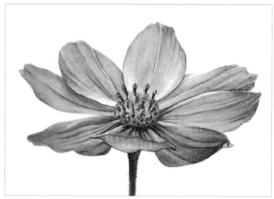

완성된 꽃의 모습을 비교해보면 모양은 거의 비슷하게 나왔지만 보라색이 과하게 올라간 느낌이 든다. 수채화에서는 색연필처럼 색이 진하다고 지우개로 지워서 옅게 만들 수가 없다. 물기 있는 붓으로 닦아내서 어느 정도 옅게 만들 수는 있지만 완전히 마른 후에는 그것도 쉽지 않고 종이가 상하기도 한다. 따라서 물감으로 색을 만들고 난 후 종이 위로 급하게 올리지 말아야 한다. 또한 옅게 색을 올려가면서 식물의 색보다 진해지지 않도록 주의해야 한다.

코스모스의 꽃봉오리

코스모스 꽃봉오리는 납작하게 생겼고, 뾰족뾰족하게 생긴 꽃받침 조각 8개가 그 아래를 받치고 있다. 쌍떡잎식물의 경우, 꽃받침 조각의 수와 꽃잎의 수가 일치한다고 한다. 8장의 꽃잎이랑 그 수가 정확히 일치하는 점이 신기하다.

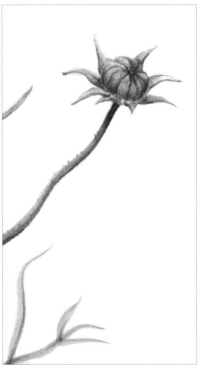

보태니컬 아트를 시작하고 처음부터 계속 색연필로만 식물을 그렸다. 그래서 수채화로는 나팔꽃에 이어 코스모스가 두 번째로 그린 그림이다.

　　나팔꽃을 그릴 때보다 수채화가 조금은 익숙해졌다. 꽃잎을 보면 예전 그림보다 표현이 세밀해지긴 했다. 그러나 꽃의 암술과 수술, 그리고 가느다란 잎 같은 경우는 인내심을 발휘하지 못하고 거칠게 색을 칠해버리는 고의적인 실수를 하기도 하였고, 꽃의 색을 실제보다 너무 진하게 올려서 되돌릴 수 없음에 후회를 하기도 했다. 이런 실수와 후회를 하면 그것이 교훈이 되어 다음번에는 실수하지 않을 것을 다짐하게 되지만 실제 연습으로 극복하지 않으면 또 그런 실수를 반복하게 된다.

　　수채화는 색연필에 비해 수정이 어렵고 실수를 했을 때 되돌리기가 쉽지 않다. 그것이 색연필 그림보다 어렵게 느껴지는 이유 중 하나일 것이다. 이런 어려움을 극복하기 위해서는 연습밖에 없다. 앞으로는 용기를 내어 수채화 그림을 더 많이 그려야겠다는 생각을 한다.

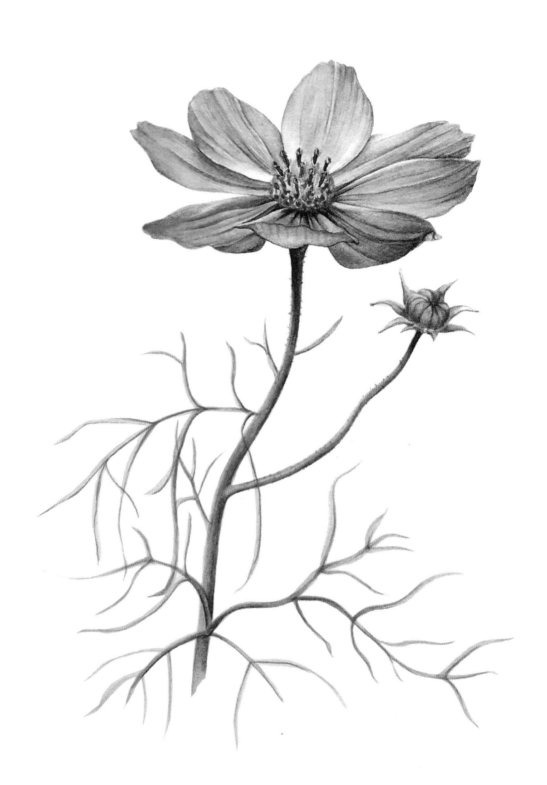

코스모스

Common cosmos
Cosmos bipinnatus Cav.

종이에 수채 물감 / watercolor painting on paper
210 × 297mm
2017. 10. 17.
by 까실 (K.S. Chung)

벌개미취

3-4-5-6-7-8-9-10-11

2017. 10. 29. – 2017. 11. 1. (4일)

토종 들국화
벌개미취

벌개미취는 가을에 피는 많은 들국화(야생으로 피는 국화과 식물의 통칭)들 중에서도 특히 우리나라에서만 자라는 특산 식물이다. 영문명칭도 Korean starwort(starwort는 개미취의 영어 명칭)이다. '벌개미취'라는 이름은 깊은 산에서 자라는 '개미취'(같은 국화과 식물)에서 온 이름이다. 들에서 흔히 볼 수 있는 '개미취'라서 들판을 의미하는 '벌'자가 붙었다. '취'는 나물을 뜻하는 말로 어린순은 나물로 먹는다고 한다.

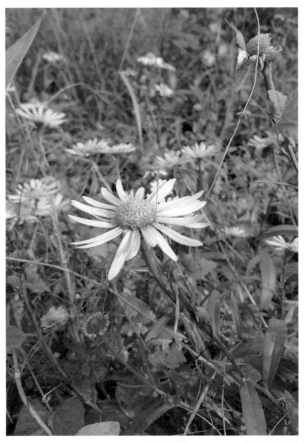

벌개미취. 2017. 10. 3. 동네에서 촬영

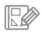

스케치 준비하기

10월 초에 사진을 찍어 마음에 드는 사진 두 장을 골랐다. 하나는 활짝 핀 두 송이의 꽃이 정겹고 아름다워서 골랐고 하나는 꽃이 피기 전 노란 꽃잎이 가닥가닥 모아져 있는 어린 꽃의 모습이 특이해서 골랐다.

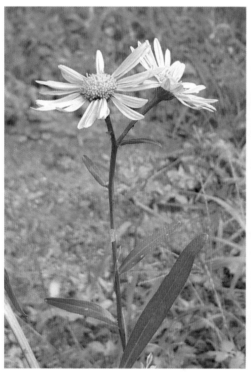

벌개미취 그림을 위해 고른 사진들. 2017. 10. 3. 동네에서 촬영

그림의 구성은 꽃 두 송이가 있는 줄기를 기본으로 했고, 다른 하나는 어린 꽃이 있는 줄기를 좌우 반전하여 오른쪽으로 붙여 넣었다.

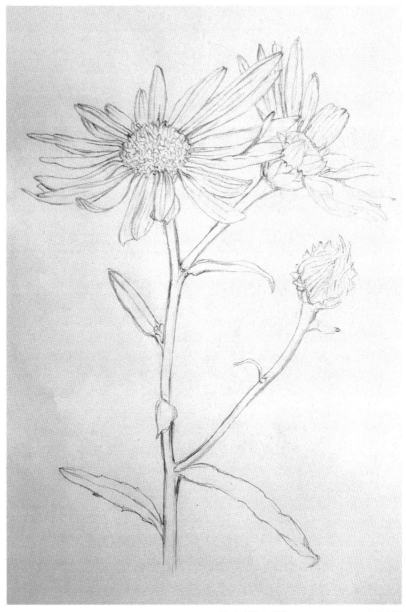

'벌개미취' 스케치. 2017. 10. 29. 모조지에 연필

빛깔로 그리다

꽃잎이 가지런히 모인 어린 꽃

활짝 핀 벌개미취 꽃잎은 보랏빛인데 신기하게도 꽃이 활짝 피기 전 어린 꽃은 노랗게 보인다. 끝 부분으로 갈수록 노란 빛이 연해지면서 자줏빛을 띤다.

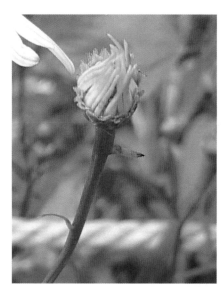 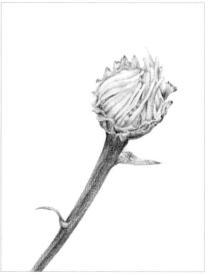

어린 꽃잎의 색은 노란색(카드뮴옐로) 계열로 연하게 칠한다. 끝 부분은 자줏빛을 살짝 띠도록 자주색 색연필로 색을 옅게 올려주었다. 그 위로 아이보리색이나 흰색 색연필로 버니싱을 해주면 색이 퍼지면서 자연스럽게 물든 느낌이 난다.

꽃잎 안쪽으로 살짝 보이는 노란색 수술 부분은 꽃잎보다 좀 더 어두운 노란색으로 칠한 후 갈색으로 음영을 표현해주었다.

사이 좋게 활짝 피어 있는 두 송이 꽃

　벌개미취 사진을 많이 찍었지만 한 줄기에서 두 송이가 나와 이렇게 사이 좋게 피어 있는 모습은 이 사진이 유일하다. 게다가 꽃잎도 생생하고 아름답게 피어 있어 그림으로 그리기 딱 좋은 컷이었다.

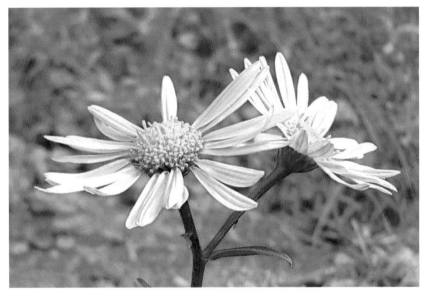

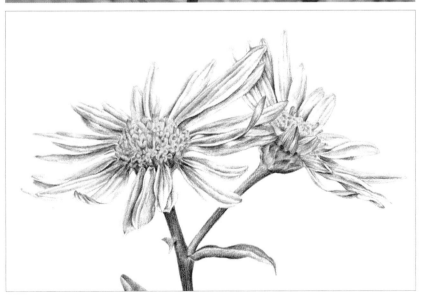

가운데 노란색 암술과 수술 부분을 꽃잎보다 먼저 그려준다. 몇 개 안 되게 삐죽삐죽 길쭉하게 나온 부분이 암술이고 아래에 짧고 숱이 많은 부분이 수술이다.

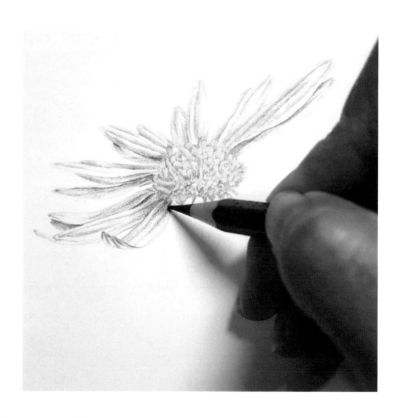

암술과 수술 부분을 다 그린 후에는 꽃잎을 하나하나 그려 나갔다.

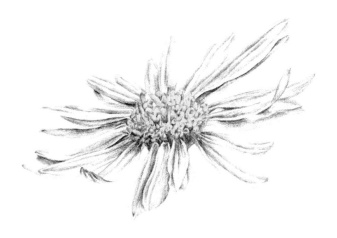

색이 어느 정도 다 올라가면 전반적으로 훑어보며 조금씩 명암을 표현해준다.

꽃잎 수가 많은 꽃을 채색할 때에는 꽃잎이 서로 겹쳐져서 생긴 음영과 꽃잎의 윤곽 부분을 먼저 그려주고 색을 올리면 보다 수월하게 작업을 할 수 있다.
꽃잎의 색은 아주 연한 보라색이기 때문에 색을 바로 올리는 대신 결 위주로 보라색을 칠한다. 그런 후에 결 주변을 찰필이나 흰색 색연필로 버니싱을 해주면서 색을 옅게 퍼트려 입혀준다.

줄기와 잎에 자연의 초록색 입히기

벌개미취 잎은 톱니가 있는데, 뾰족한 끝이 보일 듯 말 듯해서 거의 보이지 않는다. 이런 잎의 모양이 벌개미취의 특징이고 다른 유사한 들국화와의 차이점이기도 하다.

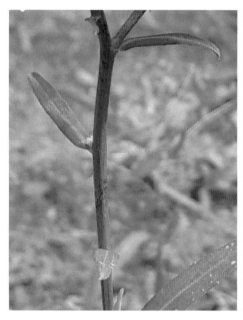
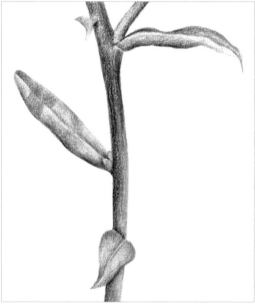

줄기나 잎 등의 자연의 녹색은 단순하게 초록색 색연필 한두 개로는 자연스러운 색을 표현하기 어려운 경우가 많다. 그래서 대부분의 전문가용 색연필에는 노란색, 파란색, 갈색, 회색 등이 적절히 혼합된 초록색('~green'으로 명명된 색)이 매우 다양하게 있다.

보통 이런 초록색들을 옅은 색에서 진한 색 혹은 진한 색에서 옅은 색으로 점차 색을 쌓아가면서(layering) 자연스럽게 자연의 초록색을 만드는데, 필요에 따라서 이 위에 노란 색, 갈색, 파란색 계열의 색을 더하여 명도나 채도를 조절하거나 음영을 표현한다.

색연필에 익숙하지 않은 경우, 옅은 색에서 진한 색 순으로 올려야 색의 진하기를 보면서 조금씩 올릴 수 있으므로 안전하다.

잎의 두께감과 잎맥 표현하기

　벌개미취의 잎은 살짝 두께가 있으며 잎맥이 선명하게 보이는 편이다. 이 부분이 잘 드러나도록 색연필로 표현해주었다.

　하이라이트나 빛에 의해 색이 바래 보이는 부분은 색을 남겨 놓고 칠하거나 느슨하게 칠하는데, 종이의 색으로 하얗게 남겨 놓으면 그것도 자연스럽지 않으니 버니싱을 하여 색이 자연스럽게 퍼질 수 있도록 한다.

　하얗게 선명하게 보이는 잎맥은 색연필로 칠할 때 하나하나 찾아가면서 남겨 놓고 칠하거나, 아이보리 색연필 등으로 세게 자국을 내고 그 위에 초록색을 올리는 방법으로 채색할 수 있다. 후자가 쉬운 방법이긴 하지만 자국을 잘못 내면 수정이 어렵다는 점과 인위적으로 보일 수 있는 단점이 있다.

　잎의 두계와 잎맥 주변에 생기는 두께감은 색연필을 아주 뾰족하게 깎아서 날카롭게 진한 선을 만들어준 후 주변에 그러데이션(톤 변화)을 주면 자연스럽게 표현된다.

'벌개미취'는 예전 같았으면 그냥 '국화'라고 불렀을 꽃이다. 사실 이 가을에 벌개미취를 사진에 담을 때도 국화과 꽃인 줄만 알았지 정확한 이름은 알지 못한 채였다. 그림을 그리기 위해서는 식물의 정확한 이름과 영명, 학명, 특징까지 모두 잘 알고 있어야 하기 때문에 다른 비슷하게 생긴 국화과 식물들과 비교하는 등 공부하지 않을 수 없었다.

덕분에 우리나라에는 산국, 감국, 개미취, 구절초, 쑥부쟁이 등 많은 들국화(재배용 국화가 아닌 야생 국화)가 있다는 사실을 알았고 특히 벌개미취와 꽃이 매우 비슷하게 생긴 구절초와 쑥부쟁이는 벌개미취와 어떻게 구별하는지도 알게 되었다. 두 식물의 구별은 잎의 모양으로 할 수 있는데, 구절초 잎은 쑥 잎과 비슷하고 쑥부쟁이 잎은 잎끝이 뾰족하게 생겼다.

이렇게 공부를 통해 그 식물을 알게 된 후 그림을 그릴 때면 그 특징을 그림으로 잘 표현하고 싶어진다. 이런 나의 마음을 보는 이들도 알아줬으면 해서 그림을 그리고 나면 꼭 이렇게 설명을 하고 싶어진다. 그래서 이렇게 글을 쓰고 있나 보다.

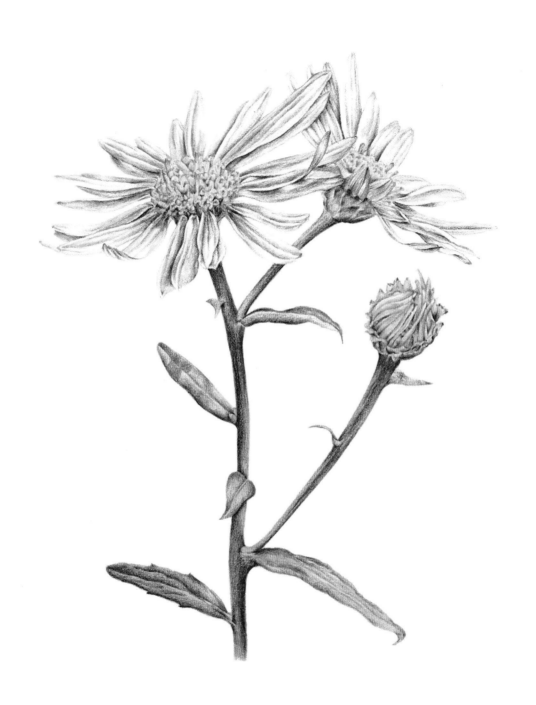

벌개미취

Korean starwort
Aster koraiensis Nakai

종이에 색연필 / colored pencils on paper
210 × 297mm
2017. 11. 1.
by 까실 (K.S. Chung)

개나리

3–4–5–6–7–8–9–10–11

2018. 4. 4. – 2018. 4. 9. (6일)

개나리는
두 종류가 있었다

봄, 봄, 봄, 봄이 왔어요!! 따뜻한 봄이 왔음을 알리는 노란색의 개나리꽃을 보면 가슴이 막 설렌다. '동네 꽃' 중 봄꽃의 첫 번째 주자는 개나리이다.

개나리. 2018. 3. 31. 동네에서 촬영

개나리는 단주화(일명 수꽃/수꽃나무)와 장주화(일명 암꽃/암꽃나무)가 따로 있다고 하는데, 그 사실을 그림을 그리면서 처음 알게 되었다.

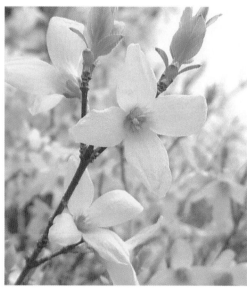

개나리 단주화. 2018. 4. 1. 동네에서 촬영

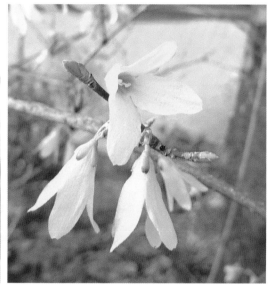

개나리 장주화. 2018. 4. 1. 동네에서 촬영

일명 수꽃인 단주화는 노란 꽃가루가 묻어 있는 수술이 길게 나와 있고 안쪽에 있는 암술은 너무 작아서 잘 보이지 않는다.

네 개의 꽃잎이 활짝 벌어져서 별처럼 정면이 보이는 꽃들이 대부분 단주화다. 활짝 피면 꽃잎이 뒤로 말리는 꽃들이다.

일명 암꽃인 장주화는 꽃가루가 묻지 않은 투명한 노랑(연두) 빛깔의 암술이 길게 나와 있고 밑으로 두 개의 수술이 짧게 보인다. 오므라져서 살짝 고개를 숙이고 종처럼 보이는 꽃들이 대부분 장주화다. 외국에서는 개나리를 golden bell이라고 부른다. 아마도 이런 모습을 보고 이름을 붙였을 것이라 생각된다.

스케치 준비하기

 개나리꽃은 날씨가 따뜻해지기 시작하는 3월 말부터 피어 4월 초에 절정이다. 운 좋게도 우리 동네에는 장주화(일명 암꽃. 암꽃나무)와 단주화(일명 수꽃. 수꽃나무)가 가까이 피어 있어서 다른 나무 지만 한 컷의 사진에 모두 담을 수 있었다. 오른쪽 사진에서 굵은 가지에 붙어 있는 꽃들이 장주화이고 아래쪽과 뒤로 보이는 벌어져 있는 꽃들이 단주화이다.

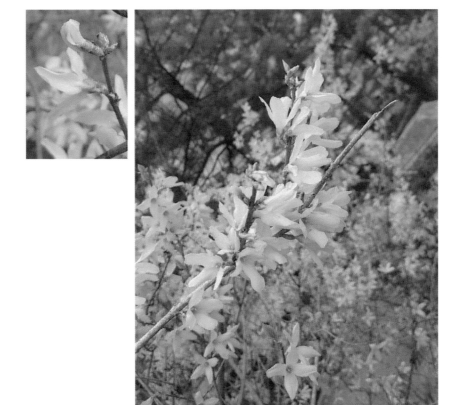

'개나리' 그림의 대상이 된 두 장의 사진. 2018. 4. 1. 동네에서 촬영

원래 스케치는 봄의 대표적인 꽃인 개나리와 진달래, 이렇게 두 꽃을 주인공으로 구성하였는데 개나리 부분을 채색하고 보니 개나리로만 구성하는 게 더 나을 것 같아 보였다. 그래서 진달래 부분은 지워버리고 개나리 수꽃 부분을 추가, 보완하여 지금의 그림이 되었다.

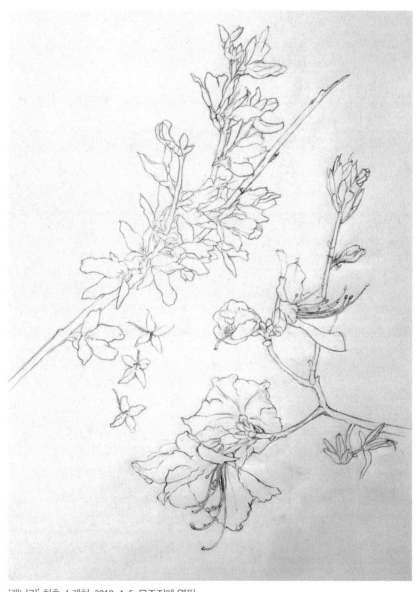

'개나리' 최초 스케치. 2018. 4. 5. 모조지에 연필

빛깔로 그리다

 개나리는 꽃이 다 지고 나서 잎이 나오는 식물이다. 이 그림은 개나리꽃이 가장 탐스러울 때의 모습을 담은 것이라서 꽃받침을 제외하고는 갈색 나뭇가지와 노란색 개나리꽃이 전부이다. 그래서 봄을 맞는 설레는 마음으로 작업을 하면서도 지루함을 피해갈 수는 없었다. 게다가 그리기 쉽지 않은 노란색 꽃이어서 더 그렇게 느껴졌다.

 윗부분 꽃을 그리다가 지루하거나 잘 안 되면 아래쪽 나뭇가지를 그리다가 또다시 위쪽의 꽃을 그리며 그렇게 번갈아 가며 작업했다.

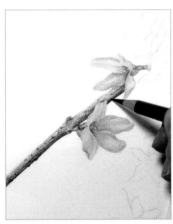
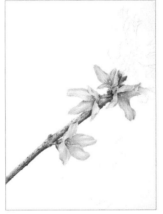

생김새가 서로 다른 장주화, 단주화

　장주화(일명 암꽃)와 단주화(일명 수꽃)는 자세히 관찰하면 생긴 모양이 조금 다르다. 그래서 그림에서도 그 부분을 표현해주고 싶었다. 장주화는 단주화보다 활짝 벌어지지 않고 오므라져 있다. 기다란 암술과 암술 아래로 작은 수술 2개가 선명하게 보인다.

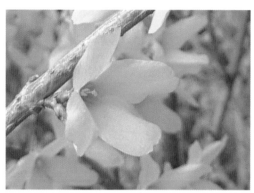 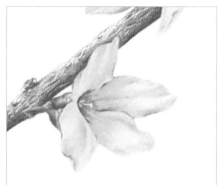

　단주화는 장주화 아래쪽으로 조그맣게 그려 넣었는데 네 장의 꽃잎이 활짝 벌어져서 별처럼 보인다. 다소곳해 보이는 장주화와는 달리 발랄해 보인다.

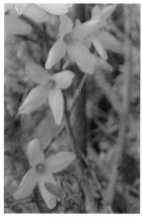

한 송이씩 그리며 노란 꽃잎의 명암 표현하기

　개나리꽃이 뭉쳐서 피어 있는 부분은 꽃잎이 여러 장으로 보이기 때문에 실수로 형태를 잘못 그릴 수도 있다. 꽃 한 송이에 꽃잎이 네 장이라는 점을 꾸준히 상기하면서 꽃받침이나 암술을 중심으로 네 장의 꽃잎의 수를 세어 한 송이씩 그려 나갔다.

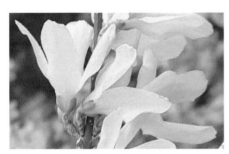

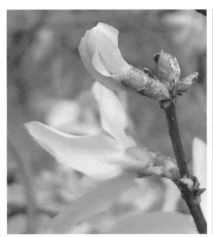
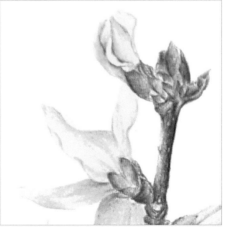

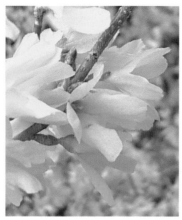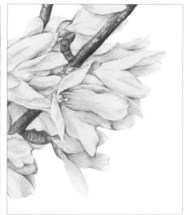

노란색 꽃잎을 색연필로 채색하는 것은 항상 어렵게 느껴진다. 노란색 색연필의 안료
의 특성상 겹겹이 색을 쌓아 올리는 것(layering)이 순조롭지 않고 색이 밝아서 명암이 눈
에 잘 띄지 않기 때문이다.

노란색 계열의 색들을 쌓아 올릴 때에는 진한 색으로 음영을 잡아주고 연한 색으로 바
탕색을 칠하였고, 좀 더 어둡고 진한 부분은 벽돌색과 갈색 계열의 색연필을 사용했
다. 회색을 사용하면 채도가 떨어져서 잘못하면 시든 꽃처럼 보일 수 있으니 노란색에
사용할 때에는 주의하는 것이 좋다.

나뭇가지 세밀하게 표현하기

　나뭇가지 껍질에 있는 불규칙한 결(흠집)과 눈(볼록하게 튀어나온 부분들) 등을 잘 관찰하여 세밀하게
표현했다.

　나뭇가지 껍질의 흠집같이 보이는 결은 철펜을 사용했다. 나무껍질의 결이나 흠집을
철펜으로 먼저 자국을 내고 나뭇가지 전체에 옅은 갈색을 칠한다. 하이라이트나 눈 부
분은 더 옅게 칠하거나 남겨 놓고 칠한다.
　그 위에 진한 갈색으로 점차 색을 쌓아 올리면서 결이나 흠집 주변의 음영을 함께 표
현해준다. 눈은 볼록 튀어나와 보일 수 있도록 음영 표현을 해준다. 나뭇가지의 가장
아래쪽 매우 어두운 부분은 진한 회색(grey), 세피아(sepia), 인디고(indigo) 등의 색을 더 올
려주면 아주 진하게 표현할 수 있다. (잎의 경우도 마찬가지이다.)

이른 봄에 피는 꽃들은 많지만 봄의 상징은 역시 개나리다. 개나리는 지난 2017년 가을에 '벌개미취' 이야기를 끝으로 한참을 쉬다가 내보인 2018년 첫 번째 동네 꽃이어서 그 설렘과 봄을 맞는 기쁨이 더해져 즐거운 작업이었다.

동네 여기저기 울타리에 노랗게 다닥다닥 피어 있는 노란색 꽃들은 눈여겨보지 않아도 개나리임을 알 수 있어서 신기할 것도 없고 공부할 것도 없을 줄 알았는데 일명 암꽃이라 부르는 장주화와 수꽃이라 부르는 단주화가 따로 있다는 사실을 알고 얼마나 재미있던지 ……. 게다가 우연히 너무 예쁜 개나리 사진을 찍었다고 좋아했는데 알고 보니 그 개나리가 귀하다는 장주화였다. 운이 좋게도 그 한 컷의 사진에 장주화와 단주화가 모두 들어 있어서 주연과 조연으로 두 꽃을 함께 그림에 담을 수 있었고 이야기가 있는 재미있는 그림이 되었다.

개나리는 학명 'Forsythia koreana'에서도 알 수 있듯이 우리나라가 원산지이다. 외국에서는 원예종으로 키우기는 하지만 쉽게 볼 수 있는 꽃은 아닌 것 같다. 그래서 전 세계인들이 보는 SNS에 올린 개나리 그림은 꽤 좋은 반응을 얻고 있다. (1년 전 그림인데 아직까지도 좋아요(♥)를 받고 있다.)

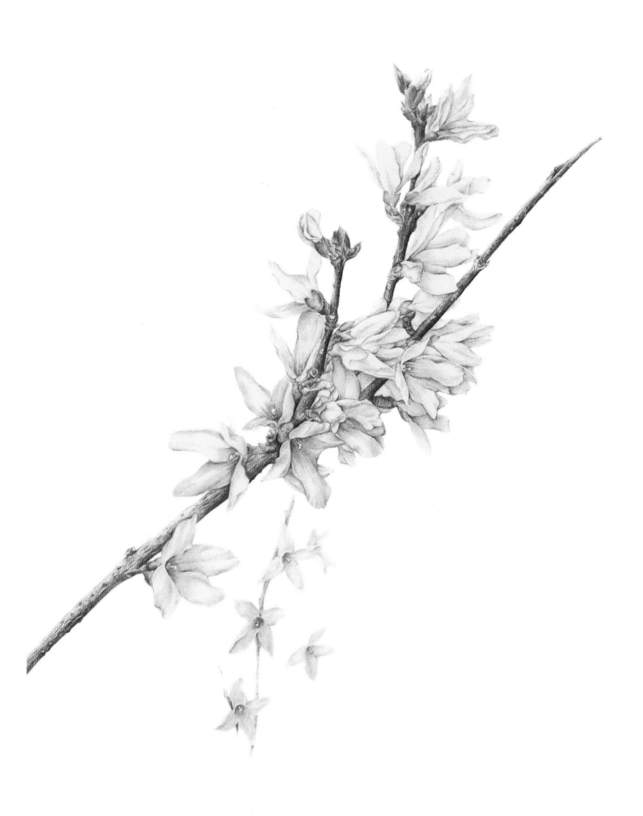

개나리

Gaenari (Korean Forsythia, Korean golden-bell)
Forsythia koreana (Rehd.) Nakai

종이에 색연필 / colored pencils on paper
290 × 375mm
2018. 4. 9.
by 까실 (K.S. Chung)

명자나무

3-4-5-6-7-8-9-10-11

2018. 1. 9. – 2018. 1. 28. (약 3주)

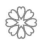

매혹적인 붉은 봄꽃,
명자나무

　매화, 목련, 개나리, 진달래, 벚꽃 등은 마음이 급해서 잎보다 꽃이 먼저 피는 봄꽃들인데 이런 꽃들이 시들어갈 때 짠~ 하고 붉은빛을 뽐내는 꽃이 명자나무다. 사실 명자나무 꽃봉오리는 개나리꽃이 피기 전에 나오지만, 꽃이 느긋하게 펴서 대표적인 봄꽃들이 다 질 때쯤 잎과 함께 활짝 피어난다. 명자나무 꽃은 언뜻 보면 동백나무 꽃과 비슷하게 생겼는데, 동백보다 꽃 크기가 작으며 잎이 얇고 연한 녹색이다.

　명자나무 속 식물에는 산당화, 풀명자, 중국명자꽃 등이 있다. 교배종이나 원예종도 있어서 이들을 구분하기는 쉽지 않으니 일반적으로 쓰이는 통칭인 '명자나무'로 부르면 될 것 같다.

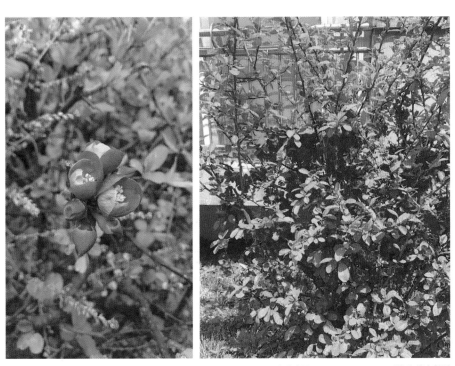

명자나무. 2018. 4. 1. ~ 4. 17. 동네에서 촬영

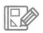

스케치 준비하기

　명자나무 꽃은 3월 말부터 봉오리가 올라와 4월 중순이면 활짝 핀다. 꽃봉오리가 귀엽고 사랑스럽다. 꽃봉오리에서 꽃잎이 활짝 피기까지의 과정도 모두 예뻐서 이 모습을 전부 그림에 담고 싶었다. (명자나무 그림은 작품 전시를 위해 꽃이 피기 전인 1월에 그렸다. 그래서 이전 해에 촬영된 사진을 대상으로 삼았다.)

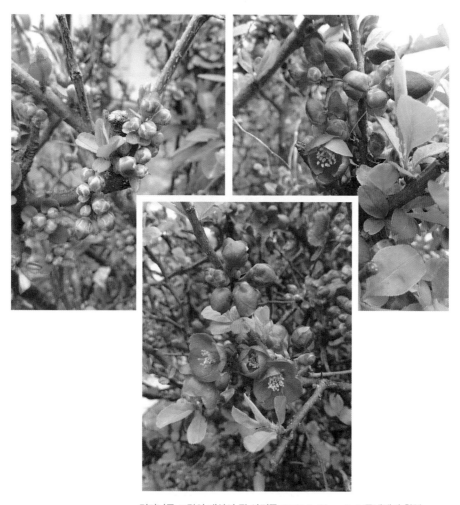

명자나무 그림의 대상이 된 사진들. 2017. 3. 26. ~ 4. 6. 동네에서 촬영

세 장의 사진을 한 장의 종이에 이렇게 구성하여 스케치를 했다. 하나의 사진을 기본 구성으로 하고 아기 꽃봉오리들이 있는 나무줄기는 오른쪽 뒤쪽에 별도로 배치했다. 왼쪽에는 다른 사진에 있는 꽃들을 더 추가해 넣었다.

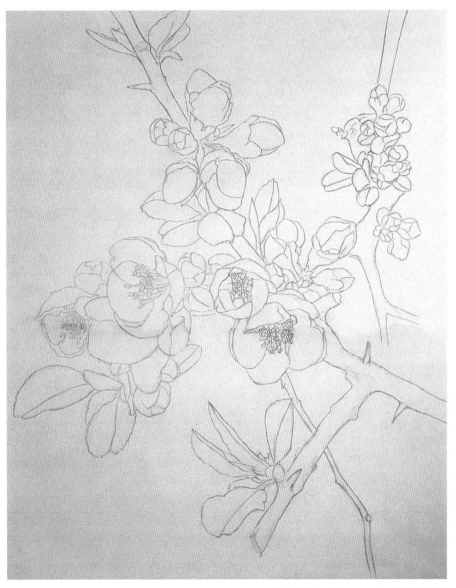

'명자나무' 스케치, 2018. 1. 9. 모조지에 연필

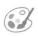

빛깔로 그리다

명자나무는 작품 전시를 위해 시작한 그림으로 꽃의 느낌을 더 잘 살릴 수 있을 것 같은 수채화로 결정했다. 그러나 전에 그린 나팔꽃과 코스모스에 이어 수채화로 그리는 겨우 세 번째 꽃이었고 연습으로 그리는 것이 아닌 전시를 위한 작품이어서 채색을 시작하기 전에 단단히 준비를 해야만 했다.

채색 테스트

그래서 본격적으로 그리기 전에 채색 테스트를 해보았다. 어떤 색으로 채색을 해야 실제 대상의 색과 가까울지 테스트해보고 미리 연습해보는 의미도 있었다.

'명자나무' 채색 테스트, 2018. 1. 10. 종이에 수채 물감

아기 꽃봉오리 그리기

테스트 후 자신감을 얻고 귀여운 아기 꽃봉오리부터 채색을 시작했다.

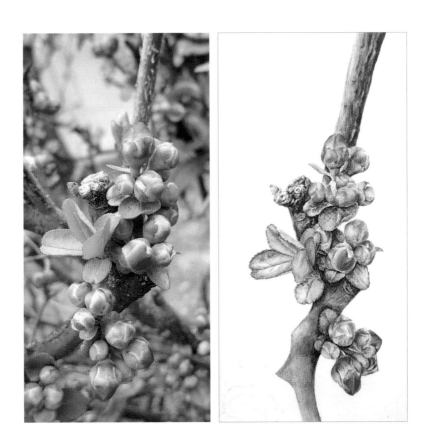

명자나무 꽃봉오리는 꽃잎들이 동그랗게 뭉쳐져서 연한 연둣빛 위로 붉은색이 물들
듯이 퍼진다. 그런 느낌을 내기 위해 먼저 연한 연두색으로 밑색을 칠해주고 밑색이
다 말랐을 때 물칠을 한 후 붉은색 물감을 칠하여 자연스럽게 색을 퍼뜨렸다. 색이 진
한 부분은 먼저 칠한 물감의 물기가 마르기 전에 색을 덧칠해주면 색이 퍼지면서 자연
스럽게 물든 느낌을 낼 수 있다.

핏줄처럼 가는 꽃잎의 맥, 세밀하게 표현하기

　아기 봉오리 부분을 다 그리고 난 다음, 꽃잎의 핏줄처럼 가는 맥이 보이는 아름다운 꽃 봉오리 채색에 들어갔다. 꽃봉오리의 모습 자체도 예쁜데, 적당한 빛이 있어 색채 또한 풍부하고 아름다웠다. 꽃받침과 꽃봉오리, 그리고 줄기에 나 있는 가시까지 다양한 요소들이 있어 그리는 재미가 있었다.

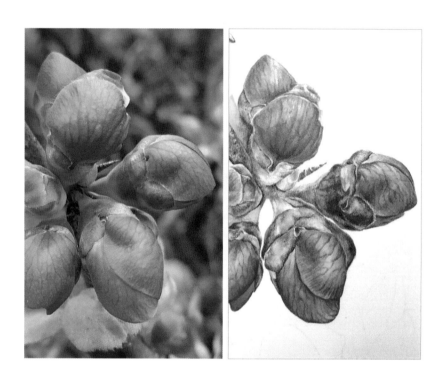

　습식(물칠→색칠)으로 꽃봉오리의 색과 양감을 충분히 표현해주고, 후에 물기가 완전히 마르면 0호나 1호 붓을 사용하여 건식(물칠 없이 색칠)으로 맥을 그려준다. 핏줄처럼 가는 맥을 다 그린 후에는 맥 주변의 색과 음영을 조금 더 세밀하게 표현해주면 더 자연스러워진다.

노란 암술과 수술이 화려함을 더하다

　활짝 핀 명자나무 꽃은 노란 암술과 수술이 보여서 붉은색이 더 돋보이고 화려해 보인다. 한 송이에 암술과 수술이 함께 있는데, 머리 부분이 좀 더 작고 갈색 줄이 진하게 보이는 것이 수술이다.

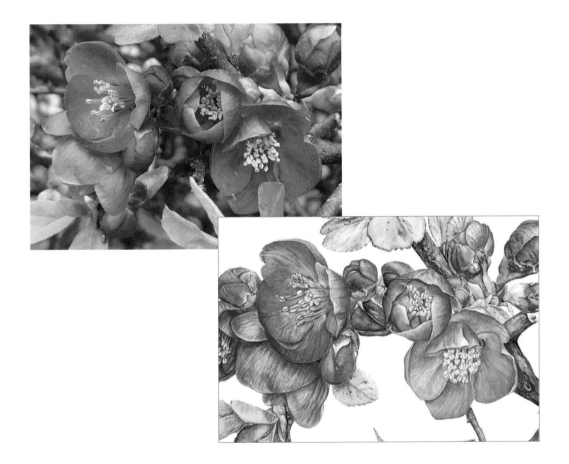

　노란 암술과 수술 부분이 꽃잎의 붉은색보다 연하기 때문에 암술과 수술을 꽃잎보다 먼저 채색했다. 마스킹용액이 있다면 암술과 수술 부분을 마스킹용액으로 칠하고 꽃잎을 먼저 칠해도 자연스럽다. 암술과 수술 부분은 건식으로 물기를 적게 하여 아주 가는 붓을 사용하여 그리도록 한다.

뾰족한 가시가 있는 나뭇가지

명자나무는 장미과 식물이라서 가시가 많다. 그림에서도 나뭇가지에 뾰족하게 나와 있는 가시들을 볼 수 있다.

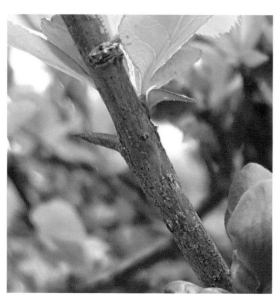 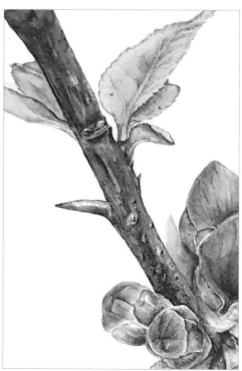

나뭇가지의 가시는 원뿔을 생각하면서 음영을 표현한다. 뾰족하게 보이도록 끝부분은
아주 진하고 날카롭게 색칠한다.
나뭇가지에 있는 많은 흠집과 눈, 돌기들은 밑색이 연하게 보이도록 색을 올린다. 그
후 진한 색으로 주변을 칠해 음영 표현을 해준다.

명자나무는 보태니컬 아트를 시작하고 처음으로 전시를 했던 작품들 중 하나이다. 그림을 그리는 사람들이 항상 하는 얘기가 있다. 작품 전시를 해야 실력이 좋아진다는 것이다. 아무래도 전시를 할 목적으로 그리는 그림은 더 많은 노력이 들어가기 마련이다. 나도 명자나무를 그리고 나서 수채화 실력이 그 이전보다 훨씬 좋아진 것 같다.

2018. 2. 28. ~ 3. 6. 보태니컬 아트 전문가과정 졸업 전시

'명자나무' 그림으로 엽서를 만들어 전시회장에서 판매하기도 하고 주변 분들에게 선물로 드리기도 했다

[양해의 말씀]

원래 그림에는 왼쪽 아래에 명자나무 열매가 있으나 여기에는 그 부분을 제외한 그림을 게재했다. 그 열매 부분은 인터넷에 공개된 사진을 참고하여 변형하여 그린 것인데 원작자를 찾을 수가 없고 저작권 문제의 소지가 있어서 그림에서 제외했다.

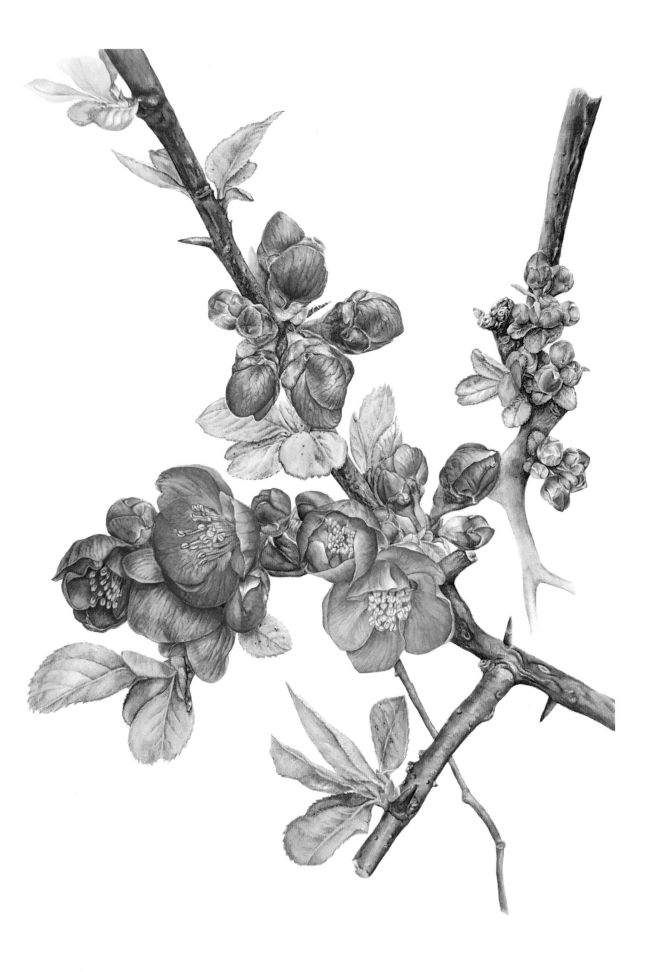

명자나무

Flowering Quince
Chaenomeles speciosa (Sweet) Nakai

종이에 수채 물감 / watercolor painting on paper
297 × 420mm
2018. 1. 28.
by 까실 (K.S. Chung)

제비꽃

3-4-5-6-7-8-9-10-11

2018. 5. 2. – 2018. 5. 8. (1주)

작지만 다양한 종류에 놀라는
제비꽃

　'제비꽃'이라는 이름은 강남 갔던 제비가 돌아온다는 삼짇날에 꽃이 핀다 하여 붙여진 이름이다. 삼짇날은 음력 3월 3일로, 조상들이 봄을 맞는 기쁨으로 즐기던 명절인데, 사실 제비꽃뿐만 아니라 많은 꽃들이 그 무렵에 피어나니 특별하게 붙여진 이름은 아닌 듯하다.

　제비꽃은 그 이름보다도 다양한 종류에 놀라는 식물로　국가표준식물목록(http://www.nature. go.kr/kpni)에서 '제비꽃'을 검색하면 79건의 결과가 나온다.

국가표준식물목록에서 '제비꽃'을 검색한 결과. 2018. 5. 10. 기준

아래 사진은 (다른 이름이 붙지 않은) 그냥 '제비꽃(Viola mandshurica)'이다. 색은 진한 자주색도 있고 연한 자주(보라)색에 같은 색 줄무늬가 선명하게 나타난 것들도 있다. 다른 제비꽃과 구별할 수 있는 특징은 잎 모양이 길고 잎자루와 이어지는 부분에 날개가 있으며, 꽃은 안쪽에 흰 털이 나 있고 꽃줄기는 연둣빛에 잔털이 없다는 점이다.

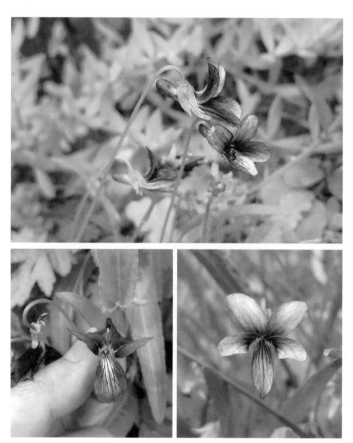

제비꽃(Viola mandshurica). 2018. 4. 29. 동네에서 촬영
꽃잎 안쪽에 흰 털이 나 있어서 구별할 수 있다

옆에서 설명한 '제비꽃(Viola mandshurica)'과 가장 비슷하게 생겼으며 동네에서 많이 보이는 제비꽃 종류가 '호제비꽃(Viola yedoensis)'이다. 제비꽃과 잎 모양은 비슷하지만 꽃잎 안쪽에 흰 털이 없다. 또한 꽃줄기가 갈색(보라) 빛을 띠며 잔털이 있는 점이 다르다.

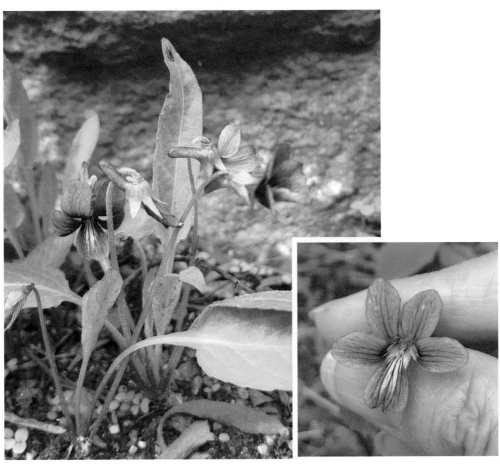

호제비꽃(Viola yedoensis). 2018. 4. 10. ~ 29. 동네에서 촬영
꽃줄기가 갈색 빛이고 잔털이 나 있으며 꽃잎 안쪽에는 흰 털이 없다

두 종류의 제비꽃 외에도 주변에서는 다양한 종류의 제비꽃들을 볼 수 있는데 직접 보고, 촬영한 제비꽃들을 몇 종류 더 소개하면 다음과 같다. 잔디밭에 많은 종지나물(미국제비꽃)은 귀화식물, 길가 화단에 많은 삼색제비꽃(팬지)은 재배식물(유럽의 제비꽃을 개량한 원예종)이며 나머지는 모두 자생식물이다.

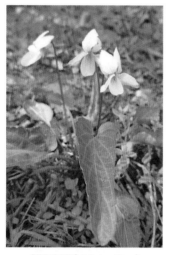

흰젖제비꽃(*Viola lactiflora*)

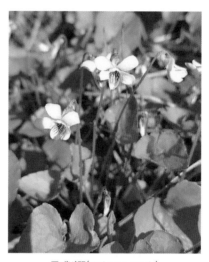

콩제비꽃(*Viola verecunda*)

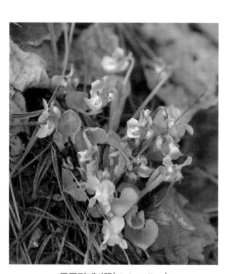

둥근털제비꽃(*Viola collina*)

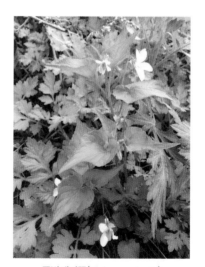

졸방제비꽃(*Viola acuminata*)

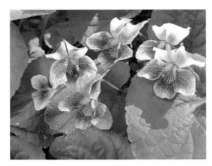

종지나물(미국제비꽃)(*Viola papilionacea*)

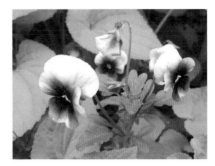

삼색제비꽃(팬지)(*Viola tricolor*)

왜제비꽃(*Viola japonica*)

제비꽃 그림을 그리면서 여느 때보다 식물 공부를 많이 했다. 제비꽃 종류가 이렇게 많다 보니 국내에 제비꽃 애호가 또는 연구가들이 꽤 있었고 덕분에 인터넷을 통해 도움이 되는 자료를 많이 찾을 수 있었다. 그래서 이젠 제법 감별법을 알게 되어, 지금까지 촬영한 제비 꽃들을 살펴보면서 이름을 붙여줄 수 있게 되었다. 애매한 것들은 전문가에게 직접 물어보 면서 확인하기도 했다.

스케치 준비하기

그림의 주인공은 제비꽃 중에서도 그냥 제비꽃(Viola mandshurica)이다. 아래의 사진을 기본 구성으로 하여, 잎은 거의 그대로 넣고 꽃들은 하나하나 선명하고 예쁘게 나온 사진들로 다시 골라서 그림에 담았다. 다시 고른 꽃 사진은 총 8장 정도 된다.

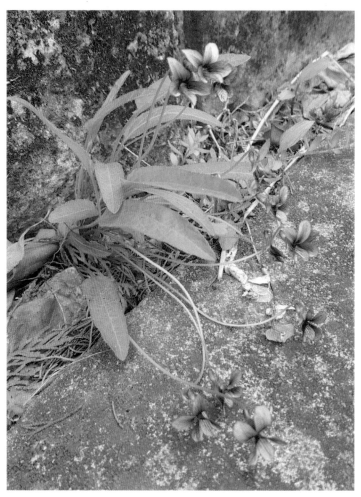

제비꽃 그림의 기본 구성이 된 사진. 2018. 4. 29. 동네에서 촬영

아래는 그렇게 하여 완성한 제비꽃 스케치이다. 사진과 비교해 보면 꽃 하나하나가 사진과 다르다는 것을 알 수 있다. 아직 피지 않은 꽃봉오리에서 꽃잎이 돌돌 말린 꽃, 춤추듯 역동적인 모습을 한 꽃, 흰털이 보이는 활짝 핀 정면의 꽃까지 가능하면 비슷한 모습의 꽃이 없도록 신경 써서 꽃을 고르고 스케치로 그려 넣었다.

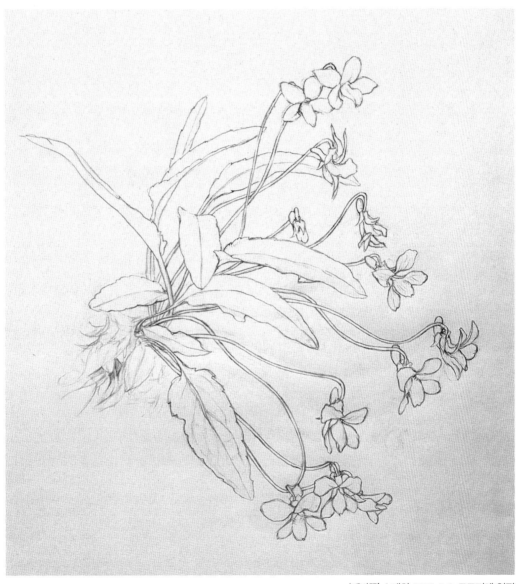

'제비꽃' 스케치. 2018. 5. 2. 모조지에 연필

스케치한 후에는 라이트박스를 이용하여 수채화 전용지에 다시 연필로 아웃라인 작업을 했다. 스케치한 뒷면을 흑지로 만들어 전사하는 방법도 있지만 그렇게 하면 스케치 원본이 지저분해져서 요즘은 라이트박스를 사용한다. 수채화의 경우에는 연필로 전사하고, 색연필 그림의 경우에는 해당 색의 색연필로 직접 아웃라인을 그리면 편하다.

라이트박스 위에서 수채화 전용지에 스케치를 전사하는 모습

라이트박스를 이용하여 전사할 때에는 조명을 약간 어둡게 하면 수채화 전용지 아래에 있는 스케치가 더 잘 보이며, 이보다 더 잘 보이게 하려면 수채화 전용지에 옮겨 그리기 전에 트레이싱지를 사용하여 스케치 아웃라인을 펜으로 전사한 후 그것을 사용하면 된다.

빛깔로 그리다

잎부터 채색하기

채색에 들어가기 전에 실제 제비꽃 잎의 색과 가까운 초록색을 만들어보고 테스트를 해본 후에 작업을 시작한다. 습식(물칠→색칠)으로 연한 초록색을 밑색으로 칠하고 물기가 다 마른 후 좀 더 진한 초록색을 올려간다. 잎맥은 좀 더 진한 농도로 건식(물칠 없이)으로 세부묘사를 한다.

하나하나 그려 가는 12개의 꽃송이

　그림에는 총 12송이의 꽃이 그려져 있다. 총 8장의 사진이 그 대상이 되었는데, 한 송이 한 송이 완성해나가는 재미가 있었다.

　아래는 12송이 중에 첫 번째로 그린 맨 위에 있는 두 송이의 꽃이다.

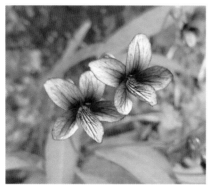
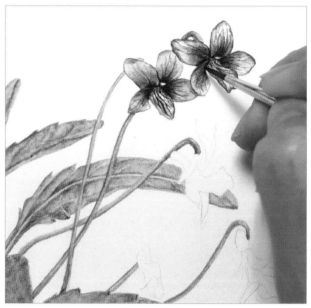

　은은하게 퍼지는 느낌의 보라색은 물칠을 먼저 하는 습식으로 그려준다. 물기가 마르기 전에 진한 부분을 덧칠해주면 자연스럽게 물든 느낌이 난다. 꽃 속으로 보이는 흰 털을 표현해줘야 하기 때문에 이 부분은 꽃잎 색을 칠하지 않고 남겨둔 후에 O호나 1호 세필붓으로 가늘게 털 부분을 남겨 두고 칠한다. 만약 남겨 두고 칠하지 않았다면 과슈(Gouache) 흰색 물감으로 털을 그려주면 된다.

꽃잎이 춤을 추는 듯한 모습도 있고 다소곳이 우아한 모습, 귀여운 모습도 있다.

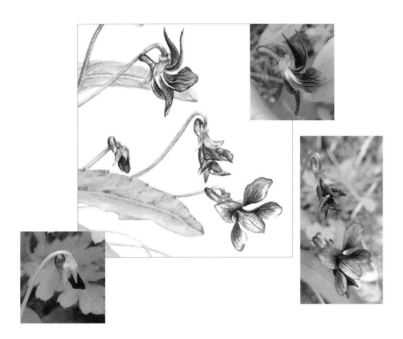

꽃잎의 결(무늬)은 꽃잎 색을 다 칠한 후에 세필붓으로 한 줄 한 줄 그려 넣는다.

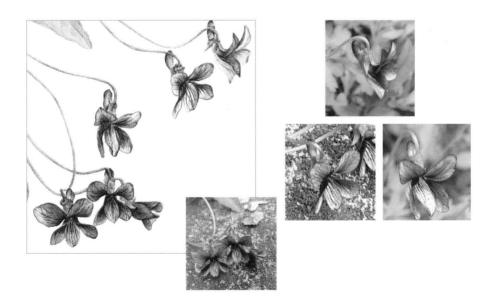

보태니컬 아트를 하면 저절로 또는 의도적으로 식물 공부를 많이 하게 된다. 전시를 할 때에도 식물의 명칭을 한글, 영문, 학명 이렇게 세 가지로 모두 게재하는 것이 일반적이고 블로그나 SNS에서도 정확한 명칭으로 소통을 하는 것이 바람직하다는 생각을 하기 때문이다. 특히 인터넷에 글을 올리는 경우에는 보는 이들이 정확한 정보를 기대하기 때문에 공부를 하지 않을 수 없게 된다.

한번은 뉴질랜드 여행을 갔다 와서 블로그에 '동의나물'이라고 생각한 식물의 사진을 올렸는데 그 글을 본 어떤 분이 그것이 틀린 정보임을 증명하는 내용과 사진을 함께 올리면서 정보 수정을 요청한 적이 있었다. 결국 그 식물의 정확한 이름은 찾지 못해서 해당 글에서 그 부분을 삭제했었다. 그 이후로 더더욱 식물의 명칭만큼은 정확히 알고 전달하려고 노력한다.

보태니컬 아트 분야에 관심이 있다면 식물에도 관심을 가지고 공부할 준비를 하는 것이 좋을 것 같다.

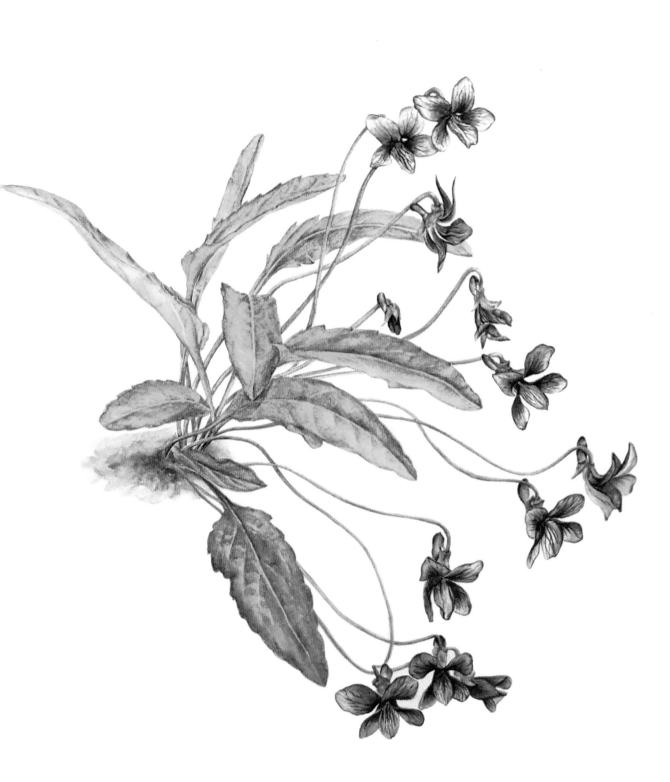

제비꽃

Manchurian Violet
Viola mandshurica W.Becker

종이에 수채 물감 / watercolor painting on paper
270 × 270mm
2018. 5. 8.
by 까실 (K.S. Chung)

작약

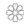

2018. 5. 24. – 2018. 6. 1. (약 8일)

봄의 끝자락에서 화려함을 뽐내는 꽃,
작약

5월 초부터 막대사탕 같은 모양을 한 연두색 작약 꽃봉오리가 귀엽게 올라오더니 어느새 활짝 피었다. 그러다 5월 말이 되자 씨방만 남아 있거나 그마저도 말라버리고 잎만 무성히 남았다. 그해 그렇게 화려했던 작약 꽃과 함께 봄이 가고 6월이 되자마자 여름이 되었다.

(2018. 6. 1. 최고 기온이 30도를 기록했다.)

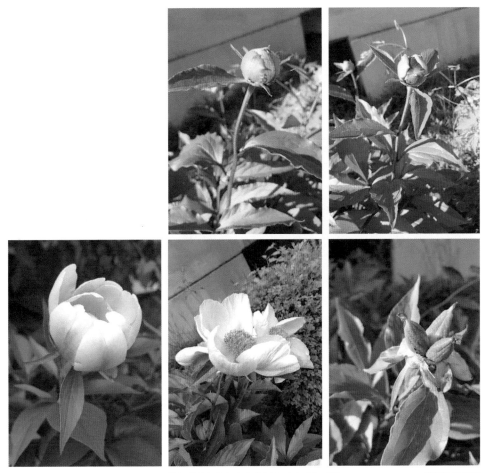

작약 꽃봉오리부터 씨방만 남기까지의 과정. 2018. 5. 4. ~ 5. 24. 동네에서 촬영

작약은 전 세계 보태니컬 아티스트들에게 사랑받는 대표적인 꽃 중 하나이다. 색상이 흰색, 분홍색, 붉은색 등 다양하고 꽃의 크기가 크고 화려할 뿐만 아니라 우아하고 아름다워 보태니컬 그림의 모델로는 최고다. 단, 수술이 보이는 경우 그리기 어려울 수 있으니 그 점도 고려하는 것이 좋다.

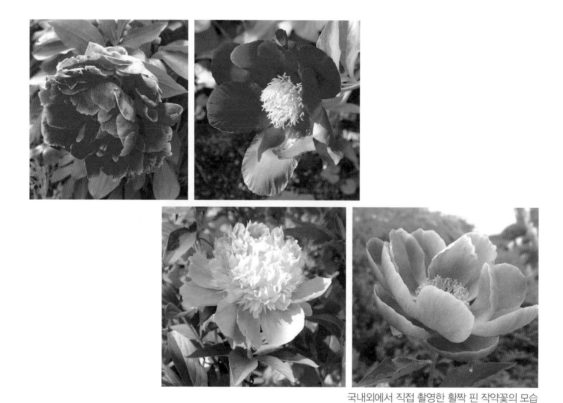

국내외에서 직접 촬영한 활짝 핀 작약꽃의 모습

작약과 꽃 모양이 비슷하게 생긴 '모란(목단)'도 비슷한 시기에 꽃을 피운다. 우리 동네에서는 5월 초에 꽃이 활짝 핀 것을 보았으니 모란이 작약보다 열흘 정도 일찍 피는 것 같다.

모란. 2018. 5. 4. 동네에서 촬영

영어사전을 찾아보면 '작약'과 '모란' 둘 다 'peony'로 나오는데 외국인들의 표현을 보면 작약은 'peony', 모란은 'peony tree'로 많이 쓴다. 자세히 보면 잎의 모양이 작약과는 다르게 생기기는 했다. 그래도 구별하기 어렵다면 작약은 풀, 모란은 나무라는 점을 기억하면 좋을 것 같다. 위의 모란 사진에서도 목질화된 줄기를 볼 수 있다.

스케치 준비하기

　가장 좋아하는 구성인 꽃봉오리(어린 꽃)와 성숙한 꽃이 함께 있는 모습을 종이에 담기 위해 이번에도 작약의 연두색 꽃봉오리가 올라올 때부터 사진을 찍기 시작했다. 그러나 최종적으로는 비슷한 시기에 함께 나란히 피어 있던 새초롬해 보이는 진분홍 꽃봉오리와 활짝 피기 직전의 다소곳한 연분홍색 작약 꽃을 그림의 대상으로 했다.

작약 그림의 대상이 된 사진들. 2018. 5. 13. 동네에서 촬영

꽃이 핀 두 줄기만을 그림에 넣기로 하고, 두 줄기를 이리저리 배치해본 결과 이 모습이 가장 좋아 보여서 이렇게 구성을 했다. 그리고 스케치는 사진을 거의 그대로 보고 그려 완성했다.

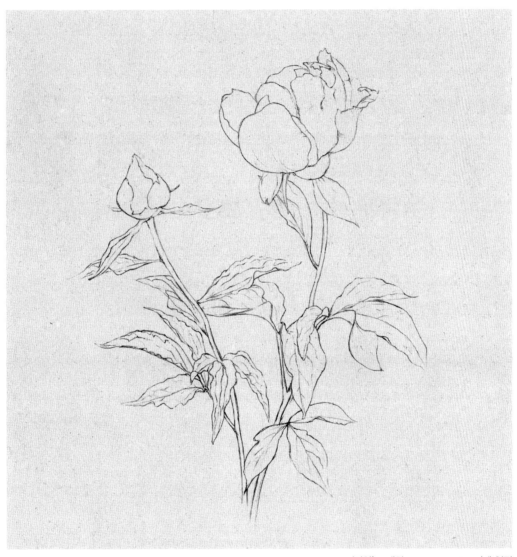

'작약' 스케치. 2018. 5. 24. 모조지에 연필

빛깔로 그리다

이번 작약 그림은 뾰족하게 위로 솟아 말려 있는 진분홍 꽃봉오리, 활짝 피기 직전의 커다란 연분홍 꽃, 가느다란 줄기와 잎 이렇게 크게 세 부분으로 나눌 수 있을 것 같다. 실제로도 이런 순서대로 그림을 그려 나갔다.

꽃봉오리 그리기

위로 뾰족하게 솟은 꽃봉오리의 모양이 재미있다. 이 부분에서는 꽃봉오리를 싸고 있는 연둣빛의 얇은 꽃받침과 꽃잎의 가장자리에서 보이는 주름들을 세밀하게 표현하고 꽃잎의 두께를 잘 표현하고자 했다.

꽃잎과 꽃받침의 두께를 표현하기 위해서는 가장자리를 희게 또는 연하게 남겨 놓고 칠해야 한다. 그 밑 쪽으로 생기는 음영 부분을 가는 선으로 아주 진하게 그려준다.

활짝 피기 직전의 다소곳한 연분홍 꽃

연분홍 꽃잎들 아래로 보이는 마치 꽃잎처럼 보이는 붉은 꽃받침이 특이하다. 큰 꽃에 비해 매우 가느다란 꽃줄기는 어떻게 꽃을 지탱하는지 신기할 정도였다.

둥글게 휘어진 큰 꽃잎의 굴곡과 꽃잎에서 보이는 자잘한 주름(결)을 섬세하게 표현해야 했고, 꽃잎 안쪽으로 보이는 노란 수술 부분도 빼 놓지 말고 그려줘야 할 부분이었다.

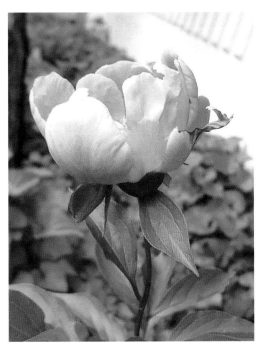
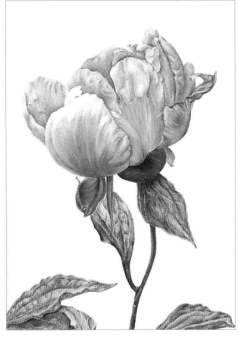

꽃잎의 밑색을 옅은 분홍색으로 칠한 후 그 위에 점차 진한 분홍색으로, 어두운 부분은 자주색과 보라색 계열의 색을 조금씩 올려준다. 이때 주름과 결도 함께 표현해주는데, 주름과 결에 의해 생기는 음영을 관찰하고 색을 진하게 올려준다. 하이라이트 부분은 남겨 놓고 칠하고 색이 진한 부분에서 연한 부분으로 자연스럽게 그러데이션(gradation)이 되도록 한다.

줄기와 잎 그리기

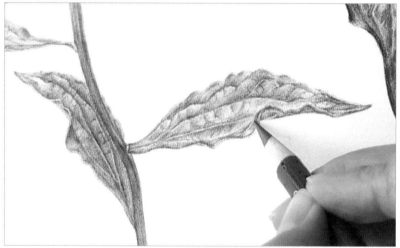

줄기는 노란색이 많이 들어간 황토색 계열로 밑색을 칠하고 그 위로 연두색을 살짝 더한 후에 자주색을 올려주었다. 작약 줄기는 목질이 아니기 때문에 나무 느낌이 나는 색으로 칠하지 않도록 주의해야 한다.

잎은 희게 보이는 잎맥 부분을 아이보리색으로 진하게 눌러서 자국을 먼저 내놓은 후에 색

을 칠하면 편하다. 그러나 자국을 내지 않고 좀 더 자연스럽게 하려면 밑색을 칠할 때 잎맥 부분을 남겨 놓고 칠한다. 밑색을 다 칠한 후 색을 버니싱하면 색이 잎맥 부분까지 퍼지면서 자연스러워진다. 밑색을 칠한 후에는 잎맥을 중심으로 진한 부분에 미리 경계를 그리고 점차 연한 색으로 색을 퍼트리면서 올린다. 이때 하이라이트 부분은 남겨두고 칠한 후 밝은 부분 쪽으로 색을 조금씩 퍼트린다.

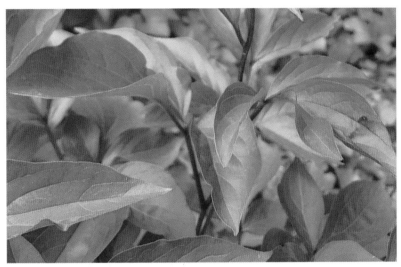

작약은 꽃이 매우 아름다워 전 세계적으로 수많은 원예종이 있다. 여행을 다니면서 직접 찍어온 작약 꽃 사진만 해도 그 모습이 정말 다양해서 두고두고 그림의 소재로 삼을 수 있을 듯하다. 굳이 다른 나라에 가지 않더라도 5월에 식물원이나 꽃시장(예를 들면 서울 양재꽃시장)에 가면 아름답고 다양한 작약을 볼 수 있으니 시기를 놓치지 말고 꽃사진을 많이 찍어두면 좋다.

작약은 장미에 버금가는 보태니컬 아트(botanical art) 분야의 베스트셀러이자 스테디셀러인데, 과거로 거슬러 올라가면 장미 그림으로 유명한 피에르 조셉 르두테(Pierre Joseph Redouté, 1759-1840)와 동시대 아티스트인 프란츠 바우어(Franz Andreas Bauer, 1758-1840), 1960년대의 폴 존스(Paul Johns, 1921-1998)의 작약이 유명하다. 현재 세계적으로 활동하고 있는 보태니컬 아티스트들의 작품 중에는 개인적으로 Marie Burke, Billy Showell, Vincent Jeanerot, Elaine Searle 등의 작약을 좋아한다. (궁금하다면 pinterest.com 등 인터넷 참조!)

피에르 조셉 르두테 화집의 표지(작약)

이렇게 작약을 그리고 나니 '보태니컬 아티스트'로서 숙제를 하나 한 것 같은 기분이 든다.

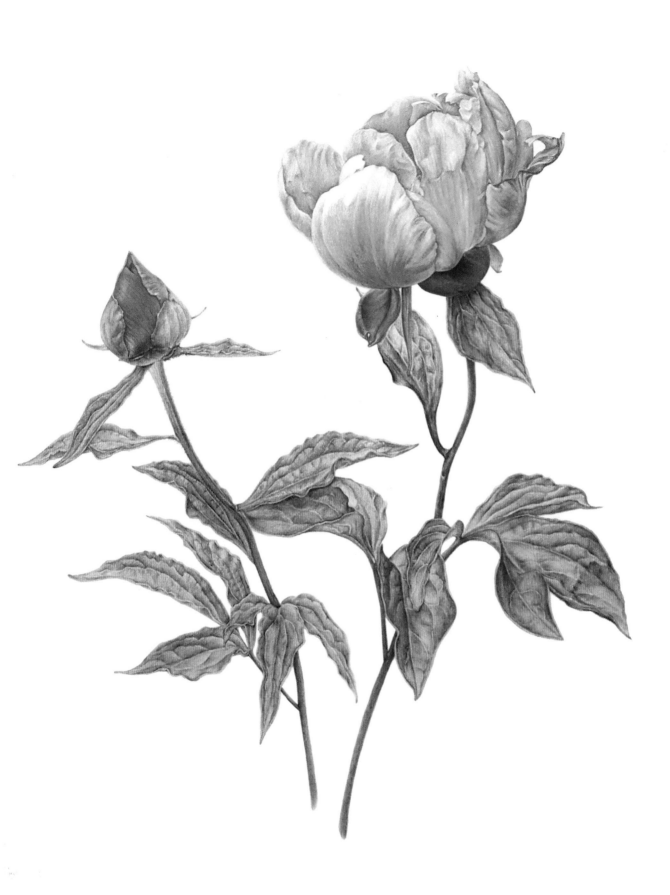

작약

Peony
Paeonia lactiflora

종이에 색연필 / colored pencils on paper
297 × 420mm
2018. 6. 1.
by 까실 (K.S. Chung)

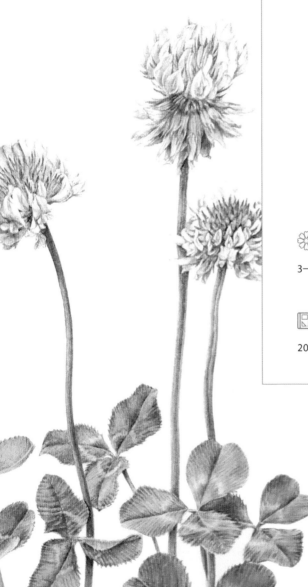

토끼풀

3-4-5-6-7-8-9-10-11

2018. 6. 25. – 2018. 7. 2. (약 1주)

꽃반지의 추억이 떠오르는
토끼풀 꽃

　토끼풀의 잎은 행운의 상징 네잎클로버를, 토끼풀 꽃은 어릴 적 꽃반지를 만들어 놀던 추억이 생각나게 한다. 토끼풀 꽃은 땅속줄기로부터 잎줄기가 먼저 올라와서 잔디를 한가득 채우고 난 후에 따로 꽃줄기가 그보다 길게 쑥 올라와 꽃을 피운다. 햇살이 뜨거워지기 시작하는 5월부터 한여름까지 피어 있어 오래 볼 수 있는 꽃이다.

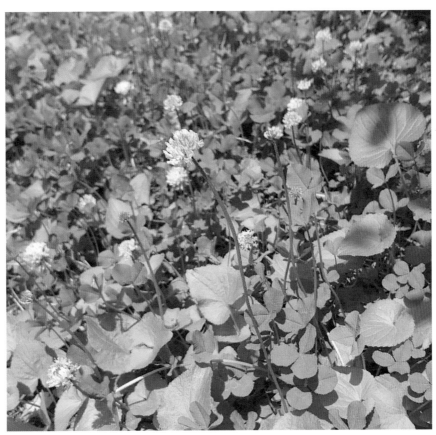

꽃이 활짝 핀 토끼풀. 2018. 5. 12. 동네에서 촬영

꽃이 달린 꽃줄기는 매끈하고 얇은 끈처럼 생겨서 잘 구부러져 꽃반지를 만들기 쉽다. 꽃줄기가 길면 팔찌도 만들 수 있다. 그럼, 잠깐 어렸을 때의 기억을 떠올리며 토끼풀 꽃으로 반지를 만드는 방법을 소개한다.

토끼풀 꽃반지 만들기

1. 토끼풀 꽃 두 송이를 따서 아래와 같이 한 송이의 줄기를 반으로 가른 후 다른 한 송이를 끼운다. (줄기에 홈이 파여 있어 반으로 잘 갈라진다.) 그러면 이렇게 두 송이가 연결된다.

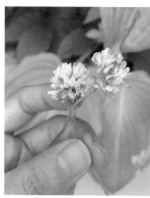 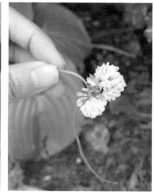

2. 두 송이를 연결한 꽃줄기를 손가락에 감아 뒤에서 묶어주면 예쁜 꽃반지 완성!

스케치 준비하기

　토끼풀 꽃은 아주 작은 여러 개의 꽃송이들이 모여서 구 모양을 하고 있는데 이러한 모습을 자세히 볼 수 있도록 실제 크기보다 크게 그리기로 했다. 또한 꽃이 피기 시작하면서 시들어가는 모습까지 조금씩 다른 모습을 하고 있는 세 개의 꽃 사진을 골라서 구성했다. 잎은 여러 장의 사진에서 골라 배치했다.

 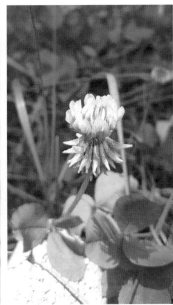 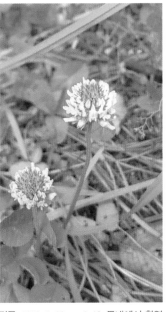

'토끼풀' 그림을 위해 선택한 사진들. 2018. 5. 12. ~ 6. 13. 동네에서 촬영

토끼풀 스케치를 완성한 후 작은 꽃잎들을 좀 더 정확하게 전사하기 위해 스케치한 종이 위에 트레이싱지를 놓고 가는 펜으로 다시 한번 베껴 그렸다. 이렇게 다시 그린 트레이싱 지의 그림을 라이트박스 위에 놓고 채색할 종이에 전사를 하면 연필 스케치보다 선명하게 보여서 더 쉽게 전사를 할 수 있다.

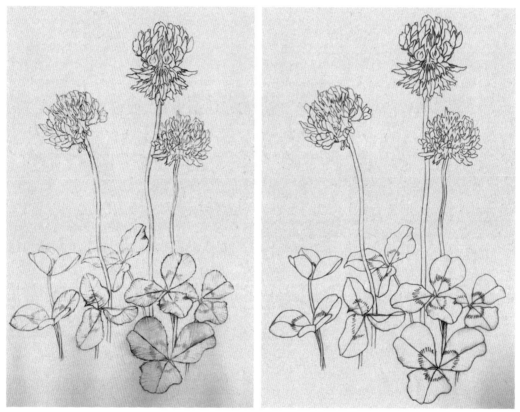

'토끼풀' 스케치. 2018. 6. 25. 좌: 모조지에 연필, 우: 트레이싱지에 펜

빛깔로 그리다

그림에 담은 세 송이 토끼풀 꽃은 조금씩 그 모양이 다른데, 안쪽으로 작은 봉오리가 보이는 아이 꽃, 봉오리 없이 모두 활짝 핀 청년 꽃, 절반은 시들어서 꽃잎들이 아래로 축 처져 있는 어른 꽃, 이렇게 세 종류의 모습을 그림에서 표현했다.

아이 꽃

그림에서 오른쪽에 있는 꽃이다. 자세히 보면, 끝이 자줏빛으로 보이는 연두색의 뾰족하고 작은 꽃봉오리들이 가운데에 소복하게 모여 있다.

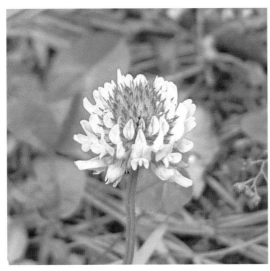

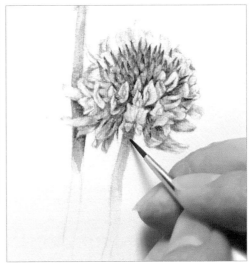

청년 꽃

　그림의 왼쪽에 있는 꽃이다. 꽃봉오리들이 모두 꽃을 피웠고, 아직 시든 꽃이 별로 없는 생생한 꽃이다. 연두색 부분은 꽃봉오리가 아닌 작은 꽃송이를 감싸고 있는 꽃받침 같은 부분이다.

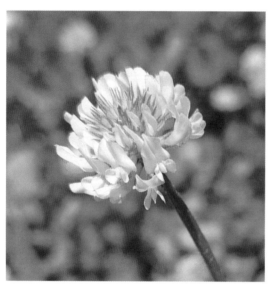

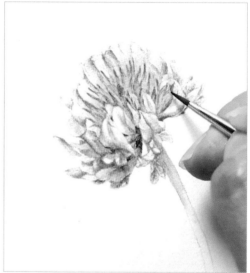

　흰 꽃잎의 색은 아주 흰 부분은 색을 칠하지 않고 남겨둔다. 테두리나 음영 부분은 물감으로 파란색을 살짝 띠는 회색을 만들어 칠해준다. 아주 작은 꽃잎들이 모여 있는 형태이기 때문에 0호나 1호 붓으로 작은 꽃잎을 한 장 한 장 표현하여 완성한다.

어른 꽃

 그림의 가운데에 있는 꽃이다. 아래로 축 처진 시든 꽃송이가 많이 보인다. 시든 꽃잎들은 색이 누렇게(또는 살구색) 변했지만 떨어지지는 않고 붙어 있다. 이 모습을 보면 토끼풀 꽃이 어떤 구조로 생겼는지 자세히 알 수 있다.

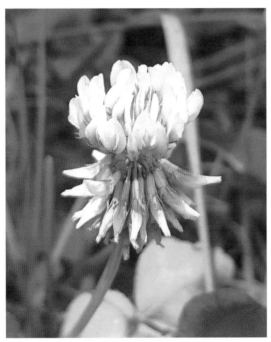 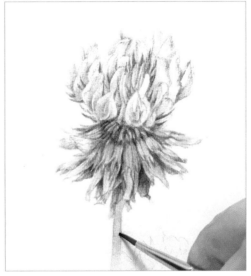

 꽃의 구조를 이해하고 그리면 채색이 훨씬 쉬워진다. 꽃을 구성하고 있는 작은 꽃 한 송이 한 송이의 형태를 이해한 후 꽃잎을 표현하고 꽃송이 사이 사이에 생기는 음영은 좀 더 진하게, 축 늘어져 있는 시든 꽃송이 안쪽의 어두운 부분은 가장 진하게 갈색톤으로 표현해준다.
 토끼풀 꽃은 작은 꽃잎을 섬세하게 표현해야 하므로 모두 물칠 없이 색을 칠하는 건식 기법으로 그렸다.

토끼풀 잎 세밀하게 표현하기

　토끼풀 잎을 자세히 들여다보면 양쪽 대칭으로 접혀져 있고 빗살 모양의 결이 있으며 중심에 가까운 부분에 흰 띠가 둥글게 있는 것이 특징이다. 그리고 잎 가장자리가 톱니처럼 날이 있는 것도 보인다.

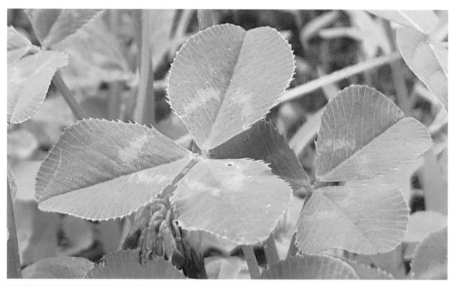

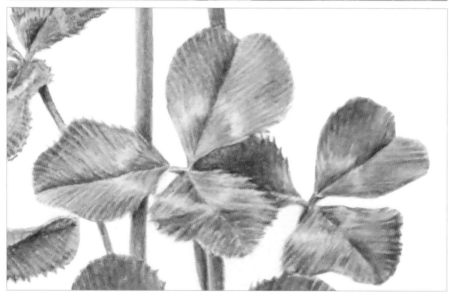

둥근 흰 띠 부분은 옅은 밑색이 보이도록 남겨 놓고 색을 올린다. 선명하게 보이는 잎의 결은 밑색을 칠한 후 옅게 명암을 표현한 후에 물감의 농도를 좀 더 되게하여 진하게 0호나 1호 붓을 이용해 건식으로 그린다.

결을 그린 후에 물기가 다 마르면 그 위에 다시 옅은 초록색으로 묽게 덧칠을 해준다. 이런 순서로 색을 올리면 진하게 그린 잎의 결이 한결 자연스럽게 보이게 된다. 그리고 마지막으로 물기를 적게 하여 건식으로 가장 진한 부분(가운데 접힌 부분과 잎의 가장자리 음영)을 강조해준다. 이때에는 깨끗한 붓을 사용해 마른 붓질을 하여 칠해진 물감의 물기를 흡수하면 물자국과 번짐 없이 깔끔하게 마무리할 수 있다.

이번 그림을 그리면서 토끼풀 꽃의 자세한 생김새를 처음으로 알게 되었다. 사실 눈으로 보면 그 자세한 모습을 볼 수 없는데 그림을 그리기 위해 사진을 찍어 확대해 보고, 돋보기 등으로 관찰해 보면 그야말로 신세계가 펼쳐진다.

토끼풀 꽃 자체도 작은 꽃인데 그 꽃을 구성하고 있는 수많은 꽃들은 또 얼마나 작겠는가……. 그런데 그 작은 꽃들을 구성하고 있는 꽃잎들 하나하나가 얼마나 하늘하늘 아름다운지……. 감탄이 절로 나는 모습이었다.

이렇게 신기하고 아름다운 모습을 그림 보는 이들에게도 보여주고 싶어서 실제보다 두 배로 확대하여 그림에 담았는데 완성된 그림을 본 사람들의 반응도 나와 비슷해서 (토끼풀이 이렇게 아름다운 꽃인 줄 그림을 보고 알았다고들 한다) 기분이 좋았다. 이럴 때 식물 그림을 그리는 보람이 느껴진다.

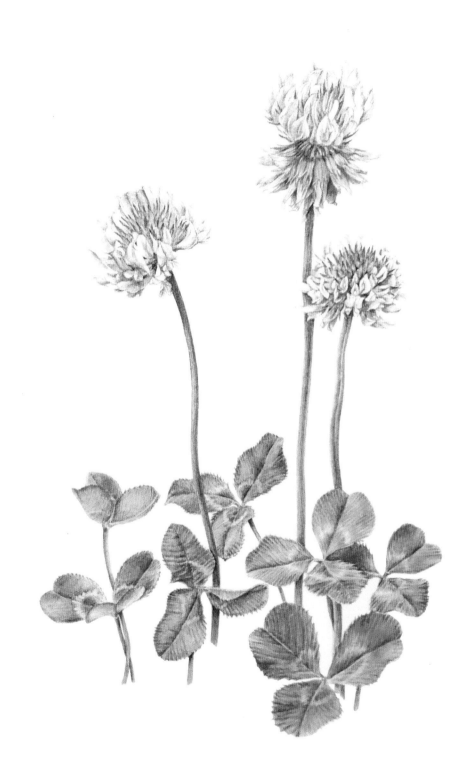

토끼풀

White Clover
Trifolium repens

종이에 수채 물감 / watercolor painting on paper
225 × 304mm
2018. 7. 2.
by 까실 (K.S. Chung)

원추리

3-4-5-6-7-8-9-10-11

2018. 7. 8. – 2018. 8. 1. (약 3주)

이름을 몰라 아쉬운
원추리 꽃

6월 말부터 피기 시작한 여름 꽃 원추리는 흔한 꽃임에도 불구하고 이름을 모르는 사람이 많다. 나도 '옛날 사람'이라 봄에 원추리 여린 잎을 나물로 해 먹는다는 것을 알고 있고 실제로도 먹어본 사람인데 올해 처음 꽃을 봤을 때 이름이 바로 떠오르지 않아서 나리꽃이라고 부를 뻔했다.

원추리 꽃의 생김새는 나리(백합)와 매우 비슷하지만 잎은 백합이나 '나리'라는 이름이 들어간 식물들과는 다르게 길쭉한 모양이다.

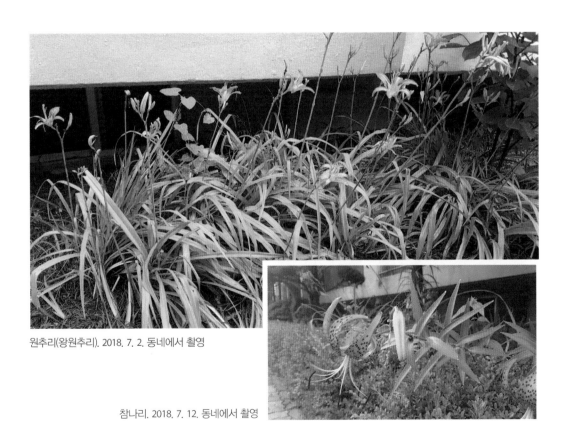

원추리(왕원추리). 2018. 7. 2. 동네에서 촬영

참나리. 2018. 7. 12. 동네에서 촬영

원추리는 앞서 그린 제비꽃보다도 종류가 더 많은 식물로 국가표준식물목록에는 164건이 올라와 있다. 그중 우리나라 자생식물은 10종류 정도 되고(원추리, 노랑원추리, 애기원추리, 각시원추리, 골잎원추리, 큰원추리, 왕원추리, 태안원추리, 홍도원추리, 백운산원추리 등) 나머지는 원예종(재배식물)이다.

아래는 지금까지 국내외에서 직접 보고 사진으로 찍어 놓은 것들인데, 조금씩 형태가 다른 것은 알겠지만 정확하게 구분하기 어려워 이름은 생략했다.

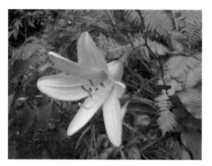

2012. 7. 동네에서

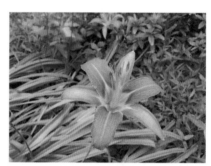

2012. 7. 동네에서

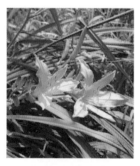

2018. 7. 동네에서

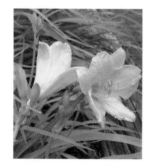

2018. 5. 제주도에서

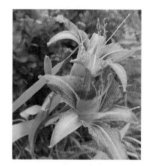

2018. 6. 동네에서

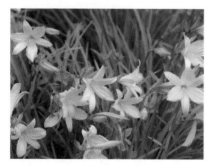

2014. 5. 프랑스 파리에서

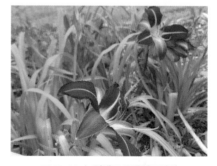

2017. 11. 뉴질랜드 오클랜드에서

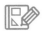

스케치 준비하기

　아파트 단지 화단에 화려한 자태를 뽐내며 피어 있던 원추리 꽃이 아직도 눈에 선하다. 그림을 그리려고 공부를 해보니 그 원추리는 '왕원추리'였고 홑겹과 겹꽃 두 종류가 있어서 두 가지 모두를 그림에 담았다.

　꽃과 꽃봉오리, 그리고 풍성한 잎들을 조화롭게 구성(composition)하기 위해 고민을 많이 했고 그 과정에서 아래 네 장의 사진이 선택되었다.

원추리 그림을 위해 선택한 사진들
2018. 6. 28. ～ 7. 2. 동네에서 촬영

스케치를 하면서 가장 고민이 많았던 부분이 잎이다. 여러 장의 사진을 합쳐서 구성을 한 경우 스케치에서 항상 어려움을 겪게 되는데, 결국은 채색과정에서 어색함을 깨닫고 약간의 상상력을 동원하여 잎을 더 추가해 그려 넣었다.

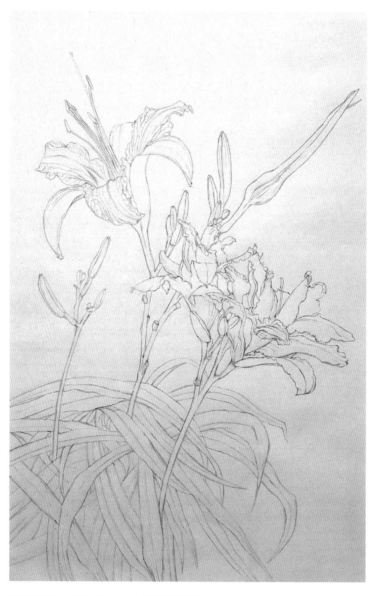

'원추리' 최초 스케치. 2018. 7. 8. 모조지에 연필

빛깔로 그리다

홑겹인 왕원추리 꽃 그리기

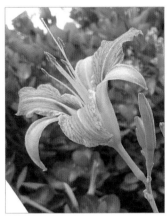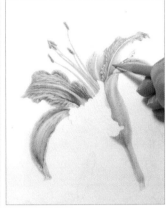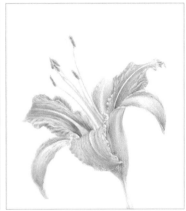

　홑겹의 왕원추리는 붉은 무늬가 특징이다. 그러나 꽃잎을 하나씩 그려갈 때 무늬를 너무 붉게 강조한 것 같아 수정 작업을 했다. 꽃잎을 다 그린 후에 전체적인 톤을 맞추면서 붉은 무늬 부분을 지우개로 지워 엷게 만들었더니 좀 더 자연스러워졌다.

　꽃잎의 무늬를 지나치게 강조하다 보면 아름답게 보이기보다 어색하고 다소 징그러워 보일 수도 있으니 너무 선명하게 드러나지 않도록 톤을 잘 조절해야 한다. 다 그린 후 너무 과하다 싶으면 지우개나 버니싱 도구를 사용하여 톤을 조정한다.

길쭉한 꽃봉오리

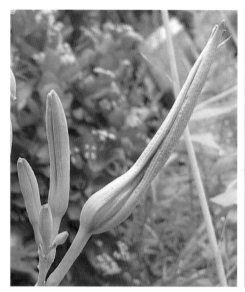 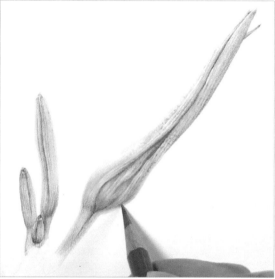

꽃봉오리는 원통 형태를 생각하면서 어두운 부분에서 밝은 부분 방향으로 그러데이션(톤의 변화)을 주면서 색을 칠해간다. 이때 하이라이트 부분은 남겨 놓고 색이 점차 바래지는 느낌으로 표현한다. 긴 꽃봉오리에 있는 결(주름)은 진한 색으로 결을 먼저 그려주고 주변을 옅은 색으로 칠하며 홈이 파진 것 같은 느낌을 주도록 한다.

화려한 겹꽃 왕원추리

그림 속 세 송이 꽃 중 오른쪽 두 송이는 겹꽃 왕원추리인데, 꽃잎이 많아서 홑겹 왕원추리보다 화려해 보인다. 그래서 꽃잎 하나하나 표현할 것이 많았다.

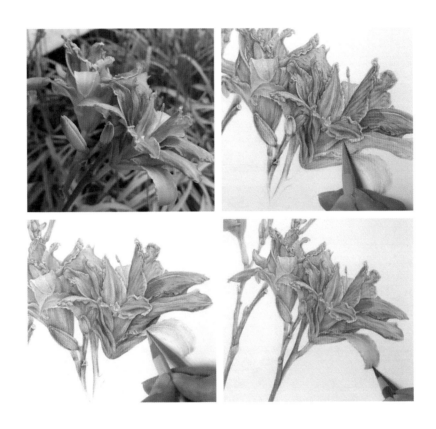

원추리 꽃에는 노랑, 주황, 빨간색 계열의 조금씩 색이 다른 여러 종류의 색연필이 사용되었다. 굴곡과 주름(결)의 사실적 표현을 위해서는 색과 톤의 미세한 변화가 중요하기 때문에 필압의 강약 조절로 톤의 변화를 주는 것이 중요하다. 꽃잎이 겹쳐지는 부분, 주름과 굴곡의 선명하고 진한 부분을 먼저 그려 놓은 후 그보다 옅은 색으로 톤을 조금씩 변화시켜 색을 올려준다.

무성한 잎

무성한 잎을 그리느라 많이 힘들었다. 처음 스케치한 대로 채색을 하다가 구성이 어색한 것을 깨닫고 스케치도 없이 바로 잎을 그려 넣기도 했다.

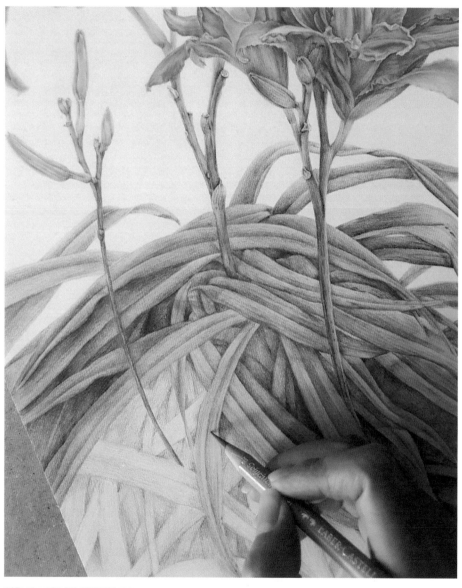

잎을 더 그려 넣어 채색중인 모습

잎이 많은 경우, 계속 비슷한 초록색으로만 칠하면 그림이 단조로워져 재미없어진다. 그래서 다양한 초록 계열의 색을 사용하여 역동감을 주려고 했다. 파란색이 섞인 초록색, 형광이 도는 밝은 초록색, 회색이 많이 섞인 초록색 등 다양한 초록색을 분위기에 맞게 사용했다. 무성한 잎 부분의 공간감을 표현하기 위해 안쪽에 있는 잎은 좀 더 어둡게, 바깥쪽의 잎은 그보다 밝게, 조금씩 차이를 두어 채색했다.

'원추리' 그림은 다른 동네 꽃 그림들에 비해 작업량이 많았다. 꽤 큰 사이즈인 원추리 꽃을 거의 실제 크기로 세 송이를 넣고 작은 봉오리 10개와 무성한 잎들을 그려 넣다 보니 그릴 게 많기도 했다. 거기에다가 채색 중간에 잎을 추가하는 사태까지 벌어져서 폭염경보가 내려진 푹푹 찌는 날씨에 매우 힘들게 작업했던 기억이 난다.

풍성한 잎을 그리면서 초록색 색연필들이 모두 몽당이 되기도 했고, 이렇게 잎을 많이 그릴 줄 알았다면 수채 물감으로 그릴 걸 하면서 후회하기도 했다.

스케치가 중간에 변경된 것도 문제였지만 보완할 부분에 대해 적절한 대상(사진)을 찾지 못하고 상상으로 잎을 채워 넣은 것이 문제였다. 완성하고 나니 괜찮은 듯 보였지만 작업을 하는 동안에는 대상이 없는 상태에서 머리로 그림을 그리다 보니 스트레스가 있을 수밖에 없었다.

앞으로는 이번처럼 그릴 대상이 명확하지 않고 스케치가 확정되지 않은 상태에서 채색을 진행하는 일이 없도록 해야겠다는 교훈을 얻었다.

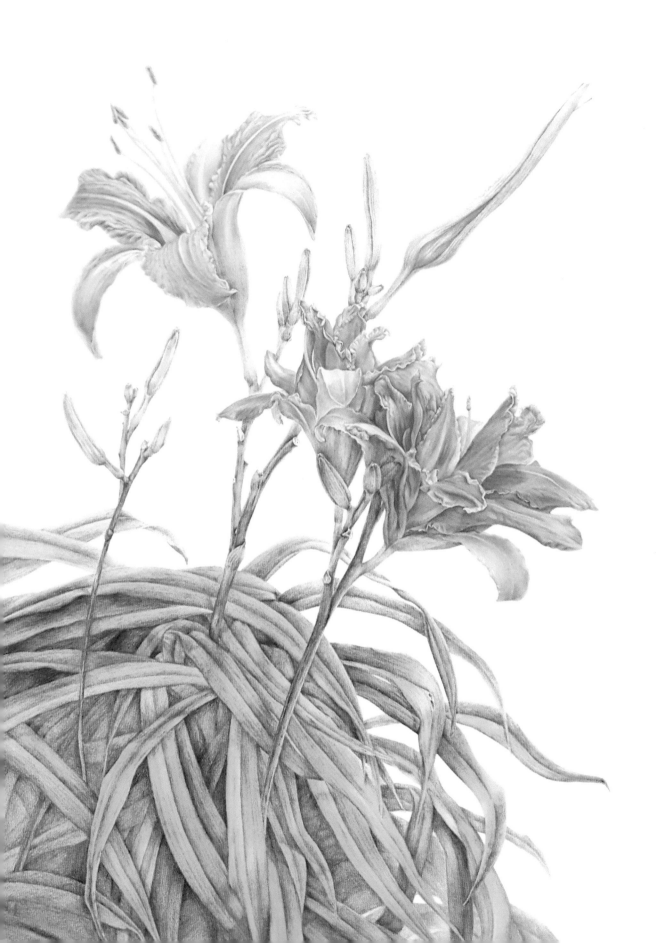

원추리

Daylily
Hemerocallis fulva (L.) L.

종이에 색연필 / colored pencils on paper
297 × 420mm
2018. 8. 1.
by 까실 (K.S. Chung)

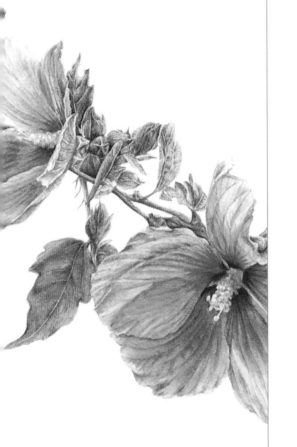

무궁화

3–4–5–6–7–8–9–10–11

2018. 8. 15. – 2018. 8. 21. (1주)

피고 지고 또 피어
무궁화라네~

　"피고 지고 또 피어 무궁화라네~"라는 노래 가사도 있지만 끝이 없다는 뜻의 "무궁(無窮)"이 붙은 이유를 예전에는 생각해본 적도 없고 이유도 몰랐다. 그러다 이번에 그림을 그리면서 그 이유를 알게 되었다. 꽃나무라서 가지가 무수히 많은 데다가 한 가지에 봉오리도 그렇게 많이 달려 있으니 새벽에 피고 저녁에 져버리는 하루 사는 꽃이지만 계속 피고 지고 또 필 수밖에……. 그렇게 봉오리가 많은 무궁화는 역시 그 이름처럼 7월부터 10월까지 길게 꽃이 핀다.

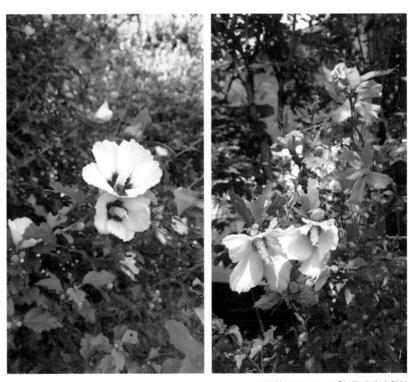

무궁화. 2018. 7 ~ 8월. 동네에서 촬영

스케치 준비하기

 이번 무궁화 그림 역시 그해 여름에 찍은 사진으로 바로 작업했다. 그리고 사진 그 자체의 구성이 좋아서 그대로 사용했다. 단, 큰 잎을 하나 넣고 싶어서 그 부분만 다른 사진에서 가져왔다.

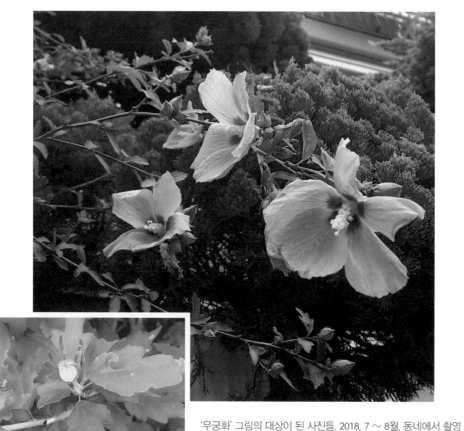

'무궁화' 그림의 대상이 된 사진들. 2018. 7 ~ 8월. 동네에서 촬영

처음에는 A4 사이즈로 꽃 부분만 넣어 작게 그리려고 했다. 그러나 스케치를 완성하고 보니 어색해서 왼쪽에 종이를 덧대어 붙인 후 나뭇가지와 잎, 그리고 꽃 한 송이를 더 그려 넣었다. 그래서 그림의 가로 사이즈가 A4 사이즈(210 X 297)보다 긴 226cm가 되었다.

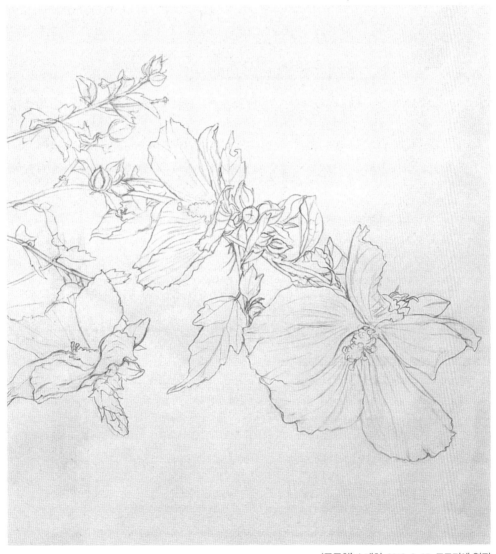

'무궁화' 스케치. 2018. 8. 15. 모조지에 연필

빛깔로 그리다

　가장 위에 있는 가지의 잎과 꽃봉오리들부터 먼저 그려 나갔다. 사진을 아래에서 위로 올려다보며 찍어서 위쪽에 있었던 이 나뭇가지와 봉오리들은 선명하게 찍히지 않은 점이 아쉬웠다. 가끔 한 장으로서 구도가 좋은 사진은 꼭 이렇게 일부가 선명하지 않아 애를 먹인다. 그러나 과거로 돌아가서 다시 찍을 수는 없으니 아쉬우면 아쉬운 대로 작업을 할 수밖에 없다.

　이 부분은 채색할 면적이 작고 잎과 봉오리가 모두 작아서 붓에 물기를 적게 하여 물감을 조금씩 묻혀서 채색을 했다.

꽃잎이 벌어지도록 활짝 핀, 그림의 맨 앞에 있는 무궁화를 꽃 중에 가장 먼저 그렸다. 다 그리고 보니 사진보다 화려해 보였는데 휴대폰에 있는 사진을 확대해가면서 그리는 바람에 실제보다 묘사를 더 지나치게 한 탓이었다. 자주 하는 실수인데, 색연필 같으면 지우개로 지울 수 있지만 수채화는 좀 난감하다. 붓에 물을 묻혀 몇 번 닦아냈지만 아주 만족스럽지는 않다.

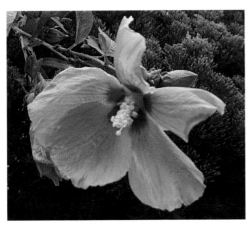

꽃잎의 밑색 ▶ 암술과 수술의 밑색 ▶ 꽃잎 세부 표현 순으로 채색했다. 꽃잎은 가운데 진한 붉은색 부분과 꽃잎의 경계 부분을 먼저 칠한 후에 그 위에 중간색들을 점차 올리면서 주름이나 결 같은 세부적인 부분을 함께 표현하는 방법으로 그렸다. 그리고 꽃잎을 다 표현한 후에 암술과 수술 부분의 음영을 표현했다.

 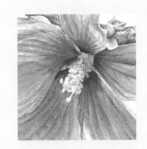

앞서 그린 꽃에 비해 이 꽃은 덜 화려하고 소담해 보인다. 꽃잎을 자세히 보면 자잘한 주름과 결이 많은데 어느 정도는 그림에서 표현하기는 했지만 너무 자세히 그리면 또 지나치게 화려해질까 봐 수위를 조절했다.

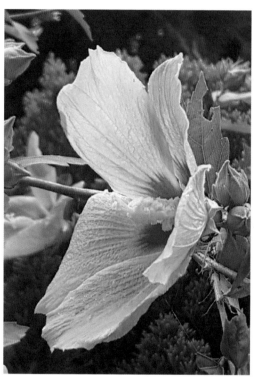
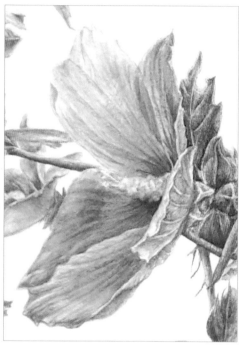

무궁화는 꽃이 질 때, 꽃잎이 마르면서 쪼그라들어 통째로 떨어지는데, 떨어지기 직전의 모습도 그림에 담았다.

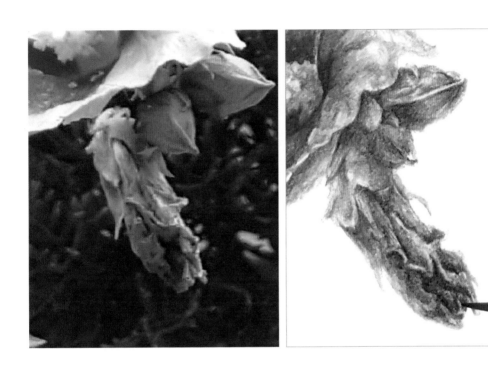

시들어가는 꽃 전체에 옅은 보라색으로 밑색을 칠한다. 밑색 작업이 끝나면 겹쳐져서 어둡게 보이는 부분을 찾아 진한 색을 올려준 후 밝은 부분 쪽으로 물감을 퍼뜨려가면서 칠해준다. 꽃잎이 구불구불 겹쳐지는 부분은 아주 세밀하게 표현되어야 하기 때문에 붓의 물기를 적게 하여 천천히 조심스럽게 붓질한다.

무궁화를 그린 8월은 광복절이 있는 달이다. 의도한 것은 아니지만 8월 15일에 무궁화 스케치를 완성해 채색을 하기 시작했다. 그리고 8월 중에 우리나라 꽃 무궁화를 완성하여 인터넷에 글을 올릴 수 있어서 참 뿌듯했었다.

이 무궁화 그림을 인스타그램에 올리면서 세계 여러 나라 친구들에게 무궁화가 한국을 상징하는 나라꽃임을 알리기도 했는데 그들에게 '좋아요'를 받으니 기분이 더 좋았다.

(그 당시에는 잘 몰라서 그냥 인터넷 검색사이트에서 얻은 정보로 무궁화의 영문명을 "Rose of sharon"이라고 게재했었다. 그러나 국립수목원 사이트에서 확인해보니 영문명도 "Mugunghwa"라고 부르는 것을 추천한다고 하여 지금은 모두 수정했다)

무궁화는 우리나라에서는 흔하게 볼 수 있는 꽃이지만 외국에서는 장미, 백합, 작약처럼 대중적인 꽃이 아니다. '하와이안 무궁화'라는 별명이 있는 히비스커스(Hawaiian Hibiscus, Rose of China)는 외국 여행 때 식물원에서 종종 접했는데 무궁화는 한 번도 본 적이 없고 외국인들의 SNS에서도 본 적이 없다. 자료를 보면 아시아 일부 국가에서 재배되고 있다고 하지만 역시 무궁화는 우리나라 꽃답게 우리나라에 가장 많은 것 같다.

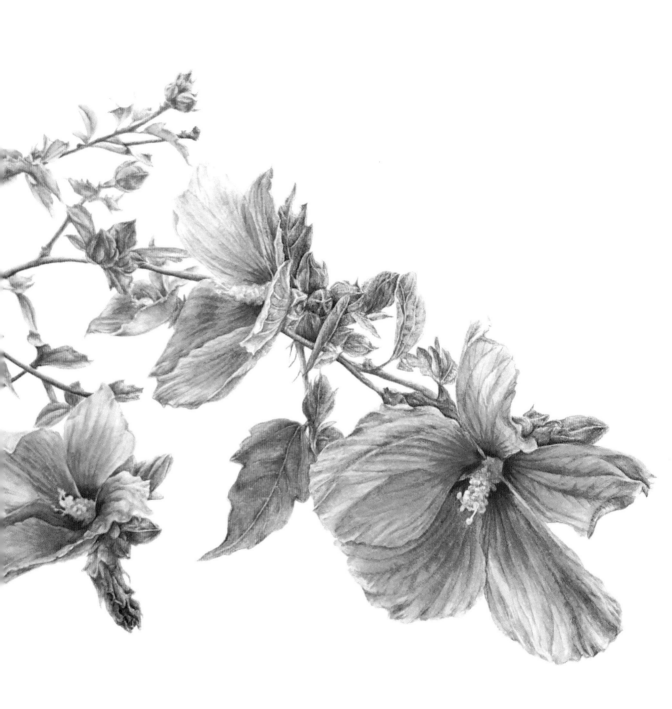

무궁화

Mugunghwa
Hibiscus syriacus L.

종이에 수채 물감 / watercolor painting on paper
226 × 280mm
2018. 8. 21.
by 까실 (K.S. Chung)

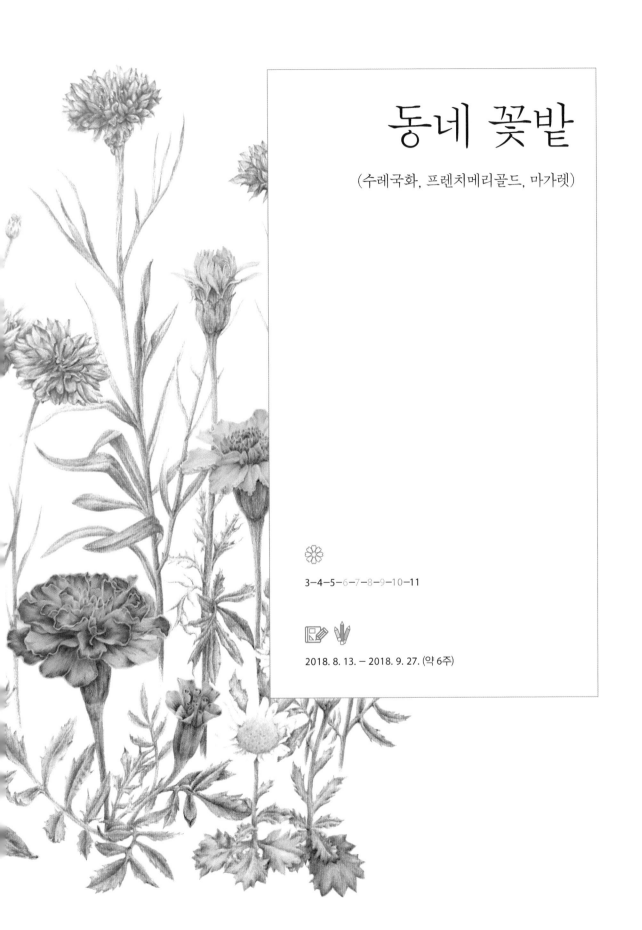

동네 꽃밭

(수레국화, 프렌치메리골드, 마가렛)

3–4–5–6–7–8–9–10–11

2018. 8. 13. – 2018. 9. 27. (약 6주)

정성 가득한 동네 꽃밭
수레국화, 프렌치메리골드, 마가렛

 내가 살고 있는 아파트 단지에는 동마다 있는 화단 말고도 작은 꽃밭 터가 따로 있어서 계절과 시기에 맞게 예쁜 꽃들이 심어지고 피어난다. 그중에서 6월에 피었던 수레국화와 마가렛 그리고 8월부터 9월까지 피어 있던 프렌치메리골드까지 이렇게 세 종류의 국화과(菊花科) 식물이 '동네 꽃밭'의 주인공들이다.

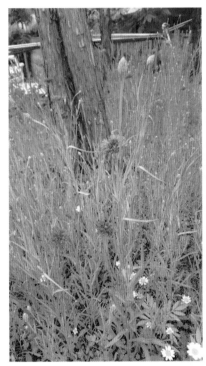

살고 있는 아파트 단지 안의 꽃밭. 2018. 6 ～ 8월
수레국화와 마가렛(왼쪽)은 6월에 피었다가 졌고 그 터에
다시 프렌치메리골드와 천일홍이 심어져서 9월까지 꽃이 피었다.

스케치 준비하기

'동네 꽃밭' 그림에는 세 종류의 꽃이 들어갔다. 수레국화 6송이(꽃봉오리 2송이 포함) 프렌치메리골드 10송이(꽃봉오리 3송이 포함), 마가렛 3송이, 이렇게 해서 총 19송이(꽃봉오리 5송이 포함)이고, 대상이 된 사진의 수는 15장 남짓이다.

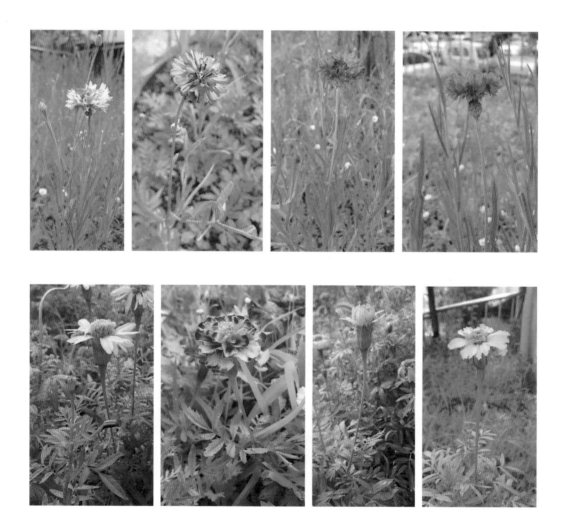

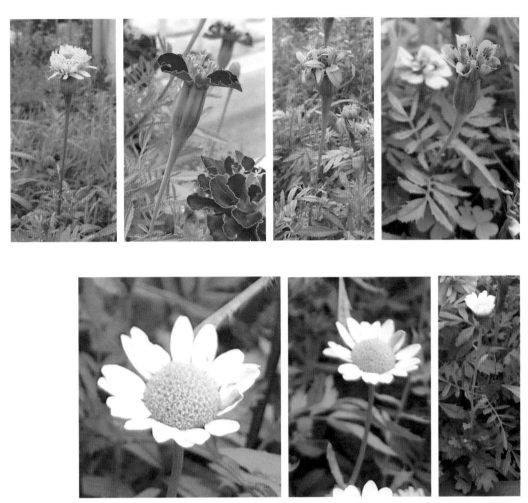

'동네 꽃밭' 그림의 대상이 된 사진들. 2018. 6. 3. ~ 8. 21. 동네에서 촬영

꽃의 종류와 그 수가 많아서 이번에는 컴퓨터를 사용하여 구성했다. 종이에 할 때보다 여러 가지 구성을 쉽게 시도해 볼 수 있었고 색의 조화 또한 체크해 볼 수 있었다. 키가 큰 수레국화는 뒤쪽에 배치하고 프렌치메리골드는 종류별로 키를 조금씩 달리하여 좌우로 골고루 배치했으며 흰색 마가렛은 작은 꽃이라서 오른쪽 앞에 모아 두었다.

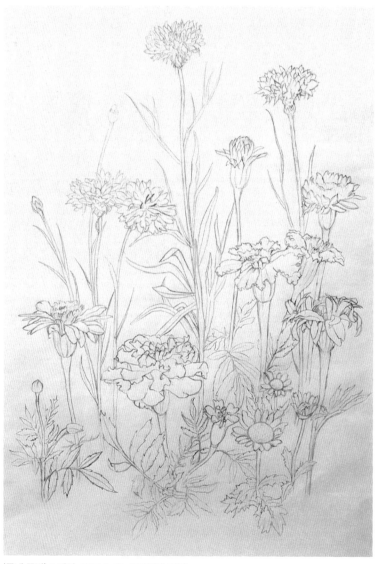

'동네 꽃밭' 스케치. 2018. 8. 13. 모조지에 연필

빛깔로 그리다

수레국화

수레국화는 꽃의 색이 파란색이라 더욱 매력적이다. 또한 파란 수레국화는 독일을 상징하는 꽃으로 여기에 얽힌 이야기가 있다. 19세기 프로이센과 프랑스의 전쟁에서 프로이센이 승리하여 독일 제국이 성립되었는데, 전쟁 중에 나폴레옹에게 잡힌 프로이센의 여왕이 아이들과 함께 탈출하며 수레국화로 화관을 만들어 수레국화 밭에 숨은 일화가 있다. '프러시안 블루'라는 명칭을 생겨나게 한 프러시아(프로이센) 군대의 파란색 군복색 또한 파란색 수레국화가 독일의 상징이 된 이유라고 한다.

수레국화의 줄기와 잎은 둘 다 가늘고 길며 꽃잎은 여러 개의 작은 꽃들이 방사형으로 모여 있는 모양을 하고 있다.

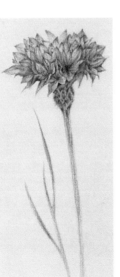

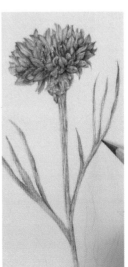

수레국화는 신기하게도 꽃봉오리일 때에는 분홍색이다. 그리고 동네 꽃밭의 수레국화들 중에는 파란색이 아닌 것도 있었는데, 꽃잎 안쪽이 청보라 빛으로 물든 것 같아 보이는 흰색 꽃은 파란 꽃들 사이에서 눈에 확 들어왔다.

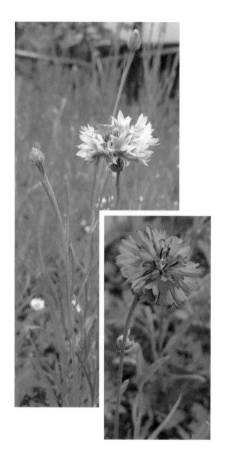
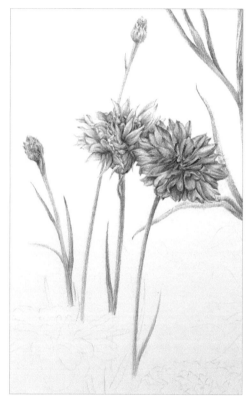

수레국화는 작은 꽃같이 생긴 여러 개체가 모여 꽃 전체를 이루고 있는데, 그것들의 형태를 이해한 후 하나씩 윤곽을 그리고 그 후에 색을 채워 나갔다. 꽃잎의 색은 파란 계열의 색을 옅게 올린 후 찰필 혹은 블렌더, 또는 흰색 색연필을 이용하여 버니싱을 해주고 색을 점차 진하게 올리면서 명암을 표현한다.

프렌치메리골드

　'만수국'이라고도 불리는 프렌치메리골드(French marigold)는 우리 동네 꽃밭에 여러 종류가 피어 있었는데 골고루 최대한 많은 종류의 꽃을 그림에 담고 싶었다.

　아래 프렌치메리골드만 모은 그림을 보면 모양과 색이 조금씩 다른 꽃이 최소 다섯 종류 정도 되는 것을 알 수 있다. 이 그림은 '동네 꽃밭' 그림을 완성하기 전 브런치(brunch.co.kr)에 '프렌치메리골드'라는 주제로 글을 발행하면서 그림에 프렌치메리골드만 모아 컴퓨터로 편집해 올린 이미지이다. 편집하고 보니 이렇게만 그려도 좋았을 것 같다는 생각이 든다.

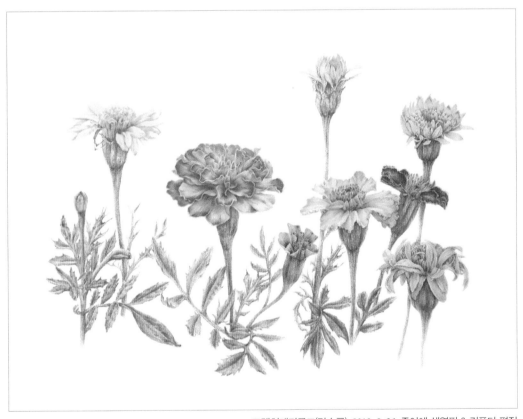

프렌치메리골드(만수국). 2018. 9. 26. 종이에 색연필 & 컴퓨터 편집

아래 사진의 꽃은 그림의 프렌치메리골드 중에서 가장 화려한 종류의 꽃이다.

활짝 핀 꽃과 막 피어나는 꽃봉오리 하나를 함께 그렸다. 마치 엄마와 아이 같다.

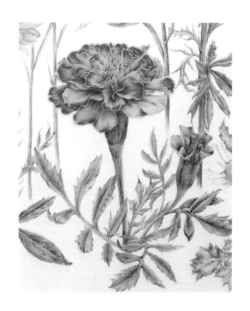 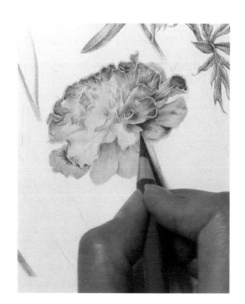

꽃잎을 그릴 때에는 노란색으로 밑색을 먼저 칠한 후에 꽃잎 가장자리 아래쪽으로 생기는 음영을 먼저 칠해준다. 꽃잎 안쪽 부분에서는 꽃잎의 가장자리 두께를 노랗게 남겨두고 가장자리에서 안쪽 방향으로 색을 칠한다.

노란색 프렌치메리골드와 꽃봉오리이다. 숱이 많은 수술 부분이 가장 그리기 어려워 너무 복잡해 보이는 부분(실같이 가늘게 엉켜 있는 부분)은 조금 단순하게 처리하여 그렸다.

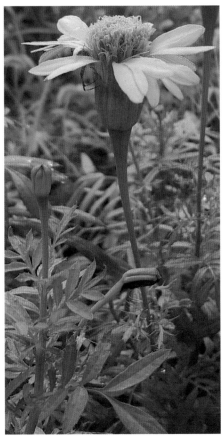
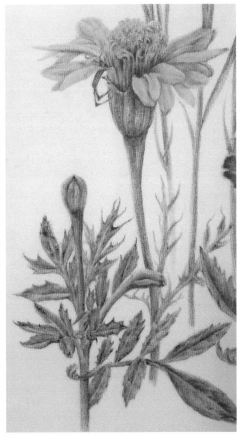

꽃 가운데 수술 부분은 노란색 밑색 위에 옅은 갈색 계열의 색으로 음영을 그려준다. (색연필을 최대한 뾰족하게 깎아서 그린다.) 좀 더 어두운 부분은 좀 더 진한 갈색 계열 또는 벽돌색 계열의 색을 사용해 조금씩 진한 정도를 높여 색을 올려준다.

그림 속에 그려진 나머지 프렌치메리골드 꽃들의 모습이다. 잎의 모양은 모두 같지만, 꽃의 색이 조금씩 다르고 생긴 모양도 조금씩 차이가 있다. 다채로운 형태의 프렌치메리골드를 한 송이 한 송이 그리면서 얼마나 즐거웠는지 모른다.

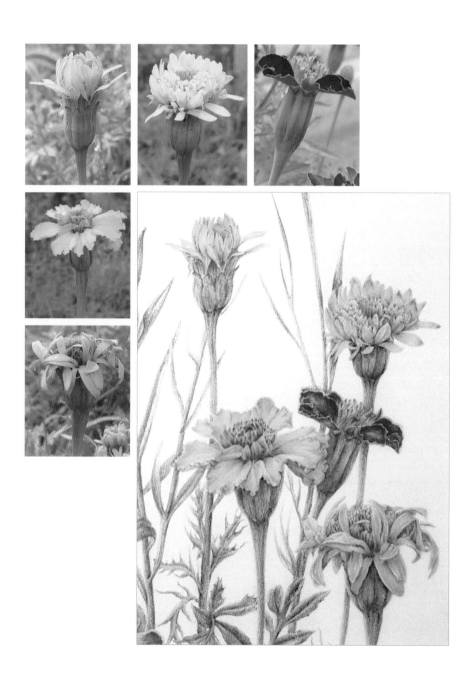

마가렛

　마가렛(Marguerite)은 잎이 쑥갓과 비슷하고 줄기가 목질화되는 특징이 있어 '나무쑥갓'이라고도 부른다. 작고 하얀 마가렛은 꽃밭에서 색이 진한 다른 꽃들과 함께 있으면 더 예쁘게 보인다.

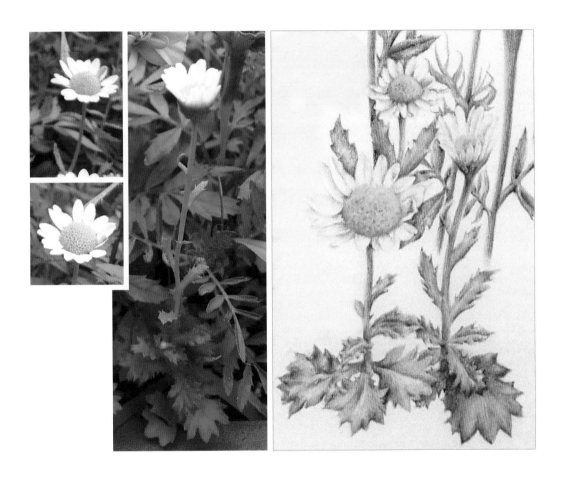

　흰 꽃잎은 회색과 하늘색을 사용하여 음영을 표현한다. 가운데 노란색 수술 부분은 연한 노란색으로 밑색을 칠한 후에 진한 노란색과 갈색, 벽돌색 계열의 색연필을 사용하여 둥글게 보이도록 음영을 준다. 작은 구멍처럼 보이는 음영은 콕콕 찍어서 그려 넣는다. (색연필을 아주 뾰족하게 깎아야 표현이 가능하다.)

이번 '동네 꽃밭'은 이 책의 첫 번째 편 '애기똥풀과 닭의장풀' 그림에 이어 두 번째로 그린 mixed flowers(혼합꽃) 그림이다. 이번 그림은 꽃의 종류도 세 가지로 늘어났고, 꽃의 수도 훨씬 많아져 또 하나의 도전이었다.

보태니컬 아트에서 구성(composition) 작업은 자연 그대로의 모습이 아닌 또 다른 자연의 모습을 창조하는 기분이라서 항상 흥미진진하고 재미있다. 특히 이번 그림은 구성이 매우 중요해서 컴퓨터를 사용하는 등 스케치 과정에 공을 많이 들였다. 그래서 스케치를 완성했을 때 그 어느 때보다 기분이 좋았다.

한 송이, 두 송이의 꽃을 여러 번 그려보았다면 이제는 다양한 꽃을 모아서 여러 송이를 함께 그려보는 그림에도 도전해볼 것을 추천한다. 또 다른 창작의 즐거움을 맛볼 수 있을 것이다.

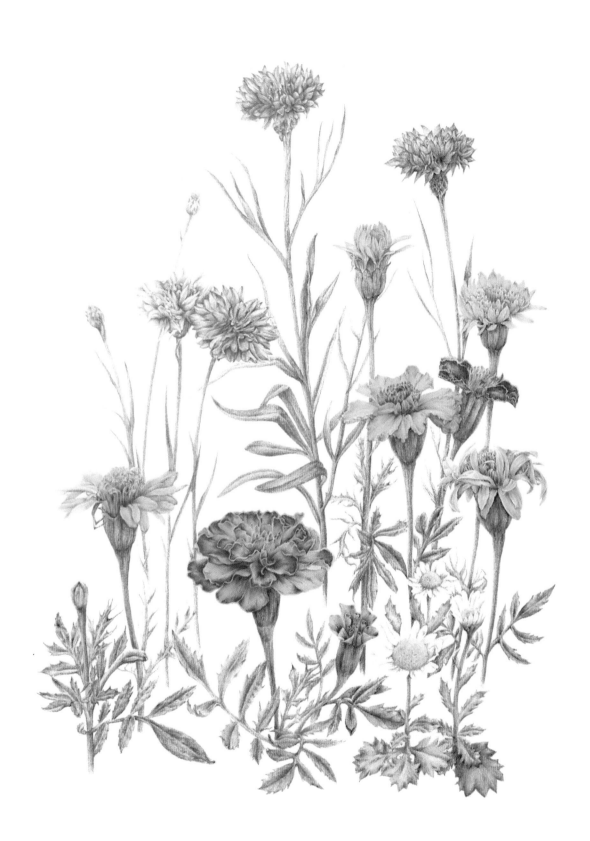

동네 꽃밭

Mixed flowers (Cornflower(Bachelor's button), French marigold, Marguerite)
Centaurea cyanus L., *Tagetes patula* L., *Argyranthemum frutescens*

종이에 색연필 / colored pencils on paper
297 × 420mm
2018. 9. 27.
by 까실 (K.S. Chung)

[그림 기법 및 용어]

🎋 색연필

[식물 명칭(가나다순)]

[참고 사이트]

국가표준식물목록 www.nature.go.kr/kpni

구글 검색 / 위키백과 www.google.com

네이버 검색 / 지식백과 www.naver.com

핀터레스트 www.pinterest.com

정미나(鄭美那, Jung Mi-Na)

서울시립대학교 산업대학원 환경원예학과 석사
건국대학교 생명환경과학대학 분자생명공학과(정원학 전공) 박사과정

농촌진흥청 원예연구소 초본화훼과 구근실
한택식물원(인턴)
천리포수목원 식물전문가 과정 수료
파주 쇠꼴마을 식물팀 팀장
양평 들꽃수목원 식물팀
파주 벽초지문화수목원 식물팀장
국립수목원 산림자원보존과 식물자원화 연구실 인턴연구원

현) 한국꽃차협회 총무이사
 한국테마식물원연구회 회원
 한국자원식물학회 회원
 (사)한국원예치료복지협회 회원
 (사)생명의 숲 회원
 (사)한국식물원 수목원협회 회원

helleborus@hanmail.net

원예 자원식물학

초판인쇄 2012년 2월 29일
초판발행 2012년 2월 29일

지 은 이 박석근 · 정미나
펴 낸 이 채종준
펴 낸 곳 한국학술정보(주)
주 소 경기도 파주시 문발동 파주출판문화정보산업단지 513-5
전 화 031) 908-3181(대표)
팩 스 031) 908-3189
홈페이지 http://ebook.kstudy.com
E-mail 출판사업부 publish@kstudy.com
등 록 제일산-115호(2000.6.19)

ISBN 978-89-268-3144-1 93480 (Paper Book)
 978-89-268-3145-8 98480 (e-Book)

이담 Books 는 한국학술정보(주)의 지식실용서 브랜드입니다.